U0137363

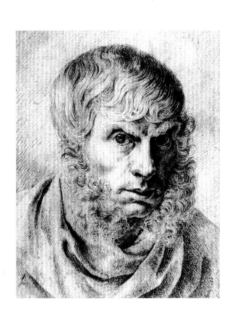

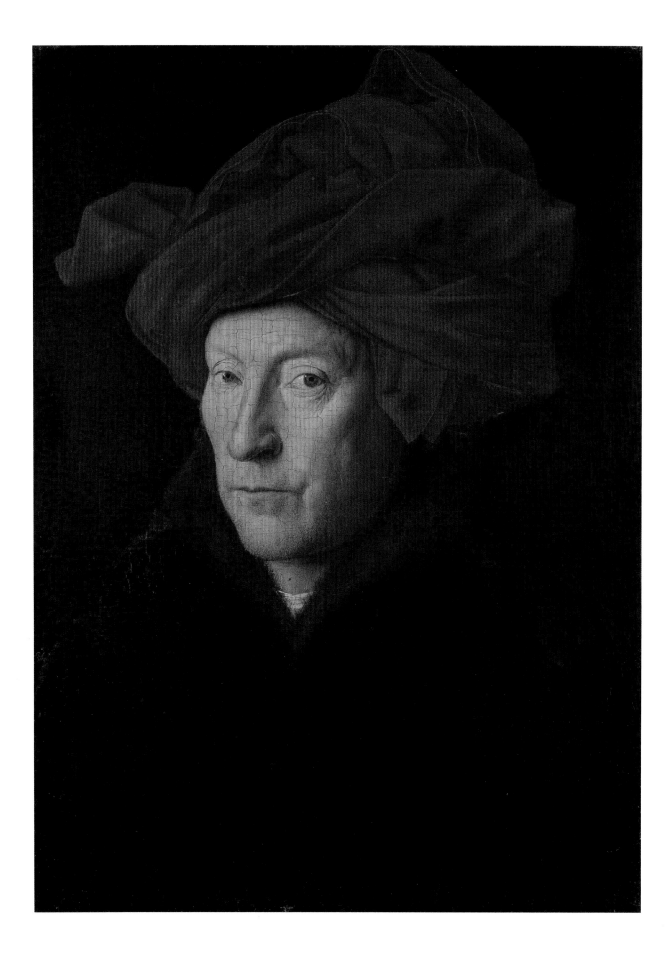

后浪出版公司

自画像

〔德〕恩斯特·勒贝尔 著　〔德〕诺伯特·沃尔夫 编

许逸帆 译

CTS ｜ 湖南美术出版社　　TASCHEN

全国百佳图书出版单位

长沙

目　录

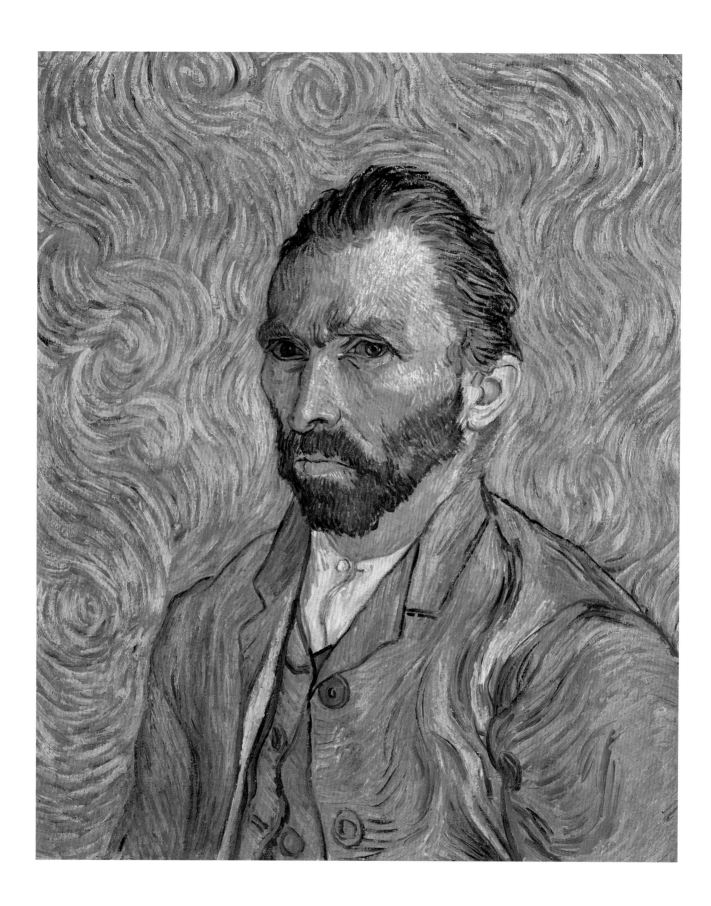

艺术家眼中的自己

自我：给每个人的镜子

这是一只人的眼睛（第 7 页插图）。特写的眼睛。它大大睁开，望出画面。虹膜中映照出多云的天空，而瞳孔则宛如一个黑洞。这只眼睛看到了什么？是画面外的景象，还是自我灵魂的模样？当艺术家看向镜中的自己，他看到了什么？他是否通过自己也看到了正在注视着他的我们？艺术家的自画像是种思考的手段，还是一面终究归于黑暗的虚无，一面"虚假的镜子"，正如超现实主义艺术家勒内·马格利特（1898—1967年）1928 年绘制的作品名称？

正是这样的疑问使艺术家自画像分外迷人。尤其是在一个充斥着媒体产品的时代，对自画像的迷恋更会引人发问。这些充满个性与性格的面庞，因为来自艺术世界，而比我们在广告牌、电视和电脑屏幕上看到的人像更加真实吗？艺术家的自画像承载着艺术家的自我吗？还是这些自画像只是反映了艺术家的职业和地位在社会中的传统印象？答案有许多可能。

自画像证明了艺术家的自我既可作为画作的原型和主题，又可与他人产生联系。画家既描绘出他们希望在旁人眼中呈现的形象，又将自己与他人区别开来。

艺术史之于人类图像，既是一面镜子，又是一个资料宝库。因此，艺术史使我们得以提出终极之问：我们的"自我"有何影响，为何重要？当然，艺术史的研究者们早已消除了误解，摒弃了偏见：并不是历史上所有的画家都画了自画像，作画的人也不总被看作艺术家。

"艺术家"是一个相对现代的职业描述和地位标签。严格说来，这一概念在 15 世纪才出现在欧洲的文化领域。在那之前，那些作画、雕塑、织毯、制作珠宝和器具的人主要是工匠，有时（在中世纪图景下）是僧侣。他们的工作虽然需要独特的创造力，但却很少能够反映个人的意志与目标，也绝非总是遵循职业化训练中形成的规矩。他们或受托于某个团体，或为有权有势的人服务，身为创作者却从不以自身意志进行创作。但当真是从来不能吗？在自画像这个特别的领域中，创作的自主性由来已久。

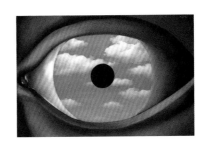

勒内·马格利特
虚假的镜子
The False Mirror
1928 年
布面油彩，54 cm×80.9 cm
纽约，现代艺术博物馆

第 6 页
文森特·凡·高
自画像
Self-Portrait
1889 年
布面油彩，65 cm×54 cm
巴黎，奥赛博物馆

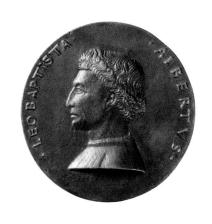

莱昂·巴蒂斯塔·阿尔贝蒂
个人像章
Self-Portrait Medal
马迪奥·德·帕斯蒂制作，约 1450 年
直径 9.3 cm
巴黎，卢浮宫，像章陈列馆

当我们面对今天所谓的"自画像"这一大主题时，我们不仅会目睹社会关系的变迁，也会在回顾历史的过程中面对艺术领域中的种种意图与成就。同样，我们也必须克服一种以现代思维去理解历史的危险心理。只有经常对镜的人才会觉得看历史自画像是一件"激动人心"的事情。或者还可以反过来说：乐于研究旧的自画像的人，会从映照在镜中的自己中读出丰富的内涵。古代与当代的艺术家自画像都帮助我们理解了"图像"的意义，尤其是我们自己的图像所具有的内涵。

这是我做的

最初，当古代的工匠们在陶器、雕塑基座或横饰带上写下"这是他做的"，甚至是"这是我（作者的名字）做的"，他们留下的不过是作为陶匠、雕塑师与画工的签名。但这些早期签名无疑洋溢着满足甚至是自豪，是为不言自明的作品所打下的惊叹号，因此可说这些工匠在一定程度上渴望着声名鹊起。

据普林尼、西塞罗等古代作家记载，有些地方的人厌恶艺术家（制造者、生产者）为作品署名以求出名的行为，艺术家便不得不用上一点巧思。据说，画家宙克西斯（公元前 5 世纪或公元前 4 世纪）用金线将他的名字绣在了斗篷的褶边上。西塞罗也曾记载，据说雕塑家与建筑师菲狄亚斯（约公元前 500/490 年—公元前 430/420 年）为了维持名望，在为雅典卫城雕刻雅典娜巨像时，将自己的形象刻在了雅典娜的盾牌上，"因为他不被允许刻自己的名字"。

艺术家在签名中对自我的表达依托于一定的社会与知识条件。与被神秘化的古代艺术家不同，中世纪的艺术家无论是从属于行会还是修道院，都不似前人那般贪求名望、野心勃勃，但他们也绝非完全无私不求回报。在华丽的羊皮纸书中，第一个字母或最后几页中常包含着缮写士或绘经师富有想象力的精美自画像，这绝非罕见。

虽然艺术在中世纪时基本等同于手艺，但人们却没有忘记图像的卓越性质：世界神圣造物的形象被视作艺术创作的向导。这其中有两层假设。第一，上帝依照自己的形象创造了人类，在人类中播下了神圣创造的种子，使人拥有了如上帝一般的创作与创造能力。第二，人类只能通过人类的手段与方法，如图像，来想象上帝的全能与他的创造力。上帝被视为创造者，他创造的世界是一件真正的艺术品，如同一座极尽美丽、权宜和表现力的建筑，又宛若一本写满了世间真理的巨作。因此，上帝就如同一名建筑师，长于设计，精于度量（第 8 页底部插图）。他仿佛用两脚规，将人间与天堂的方方面面都创造得恰到好处。世间的建筑、生物、图像与珠宝，固然充满生机与美丽，却不过是上帝暗淡的影子，都带着这位至高无上的艺术家的签名——造物主（deus artifex）。

建筑师的工作离不开数字与比例，他们与其说是匠人，更像是脑力工作者，因此，人们大多将上帝比作建筑师而非画家或作家。直到 15 世纪，玻璃画家和金匠因从事"充满光明"的工作，地位仍高于那些胆敢在书页、木板或墙壁上留名的僧侣或普通画家。

佚名
测量地形的上帝
God the Geometer
选自插图圣经
法国，1200—1230 年
羊皮纸，34.4 cm × 26 cm
维也纳，奥地利国家图书馆，
cod. 2554, fol. 1v

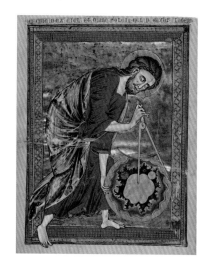

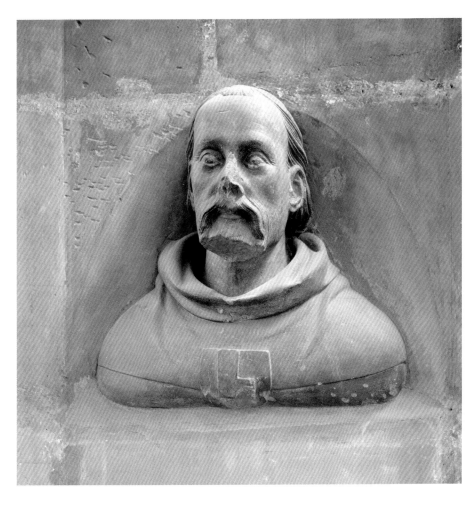

到了 14 世纪末，"小手艺人"在作品上签名的举动变得和以此追逐名望的行为同样引人厌恶。意大利北部的法学家与人文主义者本韦努托·达·伊莫拉（1330—1388年）总结道，诗人但丁·阿利吉耶里（1265—1321 年）虽知道"人类无一例外地渴求名望"，但他仍震惊于"连小手艺人都热切地想要出名，难怪画家都要把自己的名字留在作品上了"。

像我一样

彼得·帕尔勒（1330—1399 年）是一位声望很高的建筑师与雕塑家，他敢于以一种现在看来在肖像史上十分独特的方式来强调他的作品、地位与自负。1375 年前后，他作为帝国与主教钦点的大教堂建筑师，将自己的等大胸像放置在圣维特大教堂之中。他因此成了有史以来第一个不仅为作品留下签名、盾徽、题刻，还留下了个人样貌的艺术家（第 9 页插图）。雕像刻画的男人已年过四十，他形容憔悴，头发稀疏，平直的胡子经过精心梳理，身穿一件朴素的长袍，帽子垂在身后。它表现出了帕尔勒的外貌特点和性格特征，不失为他的一幅"画像"。

同样重要的是，帕尔勒还将自己的胸像与其他人的雕像并置在大教堂回廊的拱壁之上，这些社会精英高高在上，守护着神圣而庄严的大教堂。其中有皇室成员、布拉

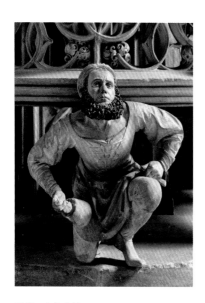

亚当·克拉夫特
神龛下的自刻像
Self-Portrait at the Foot of the Tabernacle
约 1496 年
砂岩，真人等大
纽伦堡、圣劳伦茨教堂

格的大主教、建筑总管和建筑师，他们如同高级议会的成员，体现出政治的尊严、坚定的信仰以及对前人的缅怀。彼得·帕尔勒作为一位兼通规划、绘图、谈判、雕塑的建筑师，通过这种方式主张世人应铭记他的相貌，永远敬重与纪念他。而从艺术社会学的角度来看，这座胸像是早期宫廷画师飞黄腾达的一个例证；从肖像史的角度来看，它则开启了全新的"写实"刻画风格。

市民手艺与宫廷需求的联系同样出现于弗兰德斯画家扬·凡·艾克（约 1390—1441 年）的作品中。1430 年前后，他既是勃艮第公爵"好人"菲利普的管家，又是布鲁日的民间画家。凡·艾克比帕尔勒对自己的艺术造诣更有自信，他将社会地位与图像的逼真和肖像的写实联系起来，令人惊叹。

他 1433 年的作品（第 2 页插图）或许是欧洲艺术史中最早表现出自主性的自画像。画作的镀金画框保存至今，上面的签名、日期和座右铭向我们传达了十分重要的信息。画框上端以希腊文写着那句既谦虚又自负的名言：我（也）可以（ALS ICH CHAN）。至于这句话的含义，画作本身已经给出了答案。一幅精心刻画的半身像从黑色的背景中浮现出来，一双冷静而机警的眼睛正望向画外的观众。画中人裹着大红色的包头巾，头巾繁复的褶皱精彩地在平面上表现出了布料的质感与立体感。凡·艾克通过绘出复杂的皱褶、细微的胡茬与严肃的神情，证明了他"可以"。画中人物皮肤与衣料的细节都是对"镜中自我"的刻画，所以画中人物的相似性不仅由画框上的文字佐证，还通过艺术的记录得以实现。因此，我们可以将凡·艾克的话理解为对功成名就的渴望：我即我所能！我们也可以将其理解为这是艺术家对尊重与认可的追求：在这镀金的画框之内，我高度的职业素养和社会地位不言而喻。

与此同时，在 1430 年前后，意大利北部的艺术家也在寻找其他表现相似性的方法。画家们通过研究古罗马帝国的钱币，学习如何表现特征鲜明的侧面像，并大胆地将这种表现方式用在当时的像章之中。在佛罗伦萨，莱昂·巴蒂斯塔·阿尔贝蒂（1404—1472年）便使用这种方式在浇铸像章上设计了自己的形象（第 8 页顶部插图），虽然阿尔贝蒂是一位艺术理论家而非实践者。他是一位通才，不但是人文主义作家、中心透视建筑方法的发明者之一、建筑师和建筑理论家、第一部现代绘画理论的作者，还写作了关于雕塑制作的指导书籍，并粗通绘画。

所有人都有其独特的形象，描绘这种形象少不了准确刻画与捕捉个性。如果能在像章上留下自己的容貌，便可期望以古人的方式流芳百世。这在文字和具象意义上均为他们的存在带来了不朽的"形象"。但人们也渴望自己的形象能依照古代的造型得到美化。捕捉形貌特征固然重要，但改善与美化同样不容忽视。

边缘与中心

15 世纪，只要艺术作品与宫廷偏好和公会义务联系起来，画家与雕塑家常常无法自由地在作品中表现自己的形象和展示个人的自尊。以现代的思维看待自画像，会认为它表现了对全面自我解放的渴望，然而在历史上，自画像与谦虚完全不搭边，因为

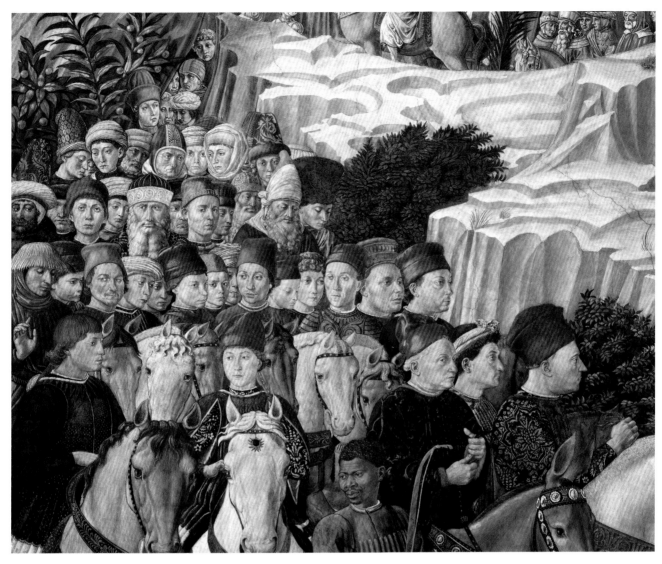

它违背了作为工匠的美德。

　　贝诺佐·戈佐利（1420—1497 年）虽不是一流的早期意大利文艺复兴画家，但他可靠又善于交际，与当时的权贵来往密切，敢在信中将位高权重的乔瓦尼·德·美第奇呼作"我最亲爱的朋友"。1459 年，戈佐利受美第奇家族委托，为其在佛罗伦萨的宫殿中的私人礼拜堂绘制湿壁画，精彩地表现了当时的艺术家如何将谦逊的美德融入自画像之中。他创作的《三王来朝》以内敛的方式包含了许多人的肖像，时至今日，只有少部分人物可以确定身份。画面左侧的人群中心处，有一个帽上写着字的人（第 11 页插图）。他帽上的文字"opus Benotii"翻译过来正是"贝诺佐之作"。他目光锐利，眉头紧蹙，身在人群之中却格外令人瞩目。他一边避免自己在人群中过于靠前，同时又确保自己的形象能够历经时间的考验，饱经岁月而不被遗忘。对于观者而言，贝诺佐的形象既是壁画的一部分，又独立存在，人们可以通过帽子上的文字和个性特征认出他，懂得他既是佛罗伦萨社会中的一员，又是一位自知自己地位的画家。

　　诸如此类的双重表现也可以在 1490 年之后的德国艺术中见到。阿尔布雷希特·丢

贝诺佐·戈佐利
自画像，《三王来朝》细部
Self-Portrait
1459—1461 年
湿壁画，宽约 7.5 m
佛罗伦萨，美第奇宫
下数第三行左七戴红帽者为贝诺佐·戈佐利

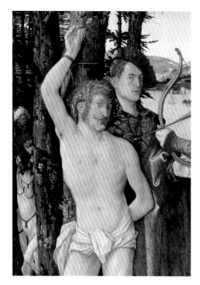

汉斯·巴尔东·格里恩
乔装的自画像,《圣塞巴斯蒂安殉道》细部
Disguised Self-Portrait
1507 年
椴木板上综合材料,121.4 cm × 78.7 cm
纽伦堡,日耳曼国家博物馆

我们能做得愈多,就愈能与那神圣
的形象相提并论。

——阿尔布雷希特·丢勒,
约 1512 年

第 13 页
阿尔布雷希特·丢勒
自画像
Self-Portrait
1498 年
椴木板上综合材料,52 cm × 41 cm
马德里,普拉多博物馆

勒(1471—1528 年)便是一个极佳的例子,我们在之后会谈到。而与他同时代的同行纽伦堡艺术家亚当·克拉夫特(1455/1460—1509 年)则塑造了自己的全身等大雕塑,从而找到了一种巧妙的方法来表现自己的形象。圣劳伦茨教堂的诗班席有一个 18 米高的神龛,克拉夫特将自己的雕像置于神龛下方(第 10 页插图)。雕塑家被表现为似要跪下,又像是在从神龛下钻出;似要扛起重担,又如即将站起。他蓄着大胡子,穿着工人的衣裳,双手都握着工具。他的目光穿过观者,凝神望向教堂的拱顶。克拉夫特以这种方式表达了他对自己与作品的认识:他的工作既要求他竭尽全力(他的名字在德语中的意思正是力量!),又需要他发挥石匠的技艺,让他肩扛的石制建筑显得轻盈飘逸。

另一个例子是丢勒的学生汉斯·巴尔东·格里恩(1484/1485—1545 年)。艺术家的自负与重要性的中心地位在这里更加清晰地表现。在 1507 年的圣塞巴斯蒂安祭坛画的中心木板画上,画家站在殉道者身后,将自己与行刑者区别开来(第 12 页插图)。他将自己表现为一个打扮时髦的优雅青年,大胆地歪戴帽子遮住额头,如一个"文雅"的城市居民。他也同殉道者一样望出画面,以冷静的目光注视着观者,仿佛在说,他是这个时刻唯一当之无愧的见证者。他怀着对自己在场与在远处的双重自觉进入了自己的画作,唯有将自己打扮为事件的参与者,才能让他免于自大的批评。无论如何,格里恩都显示出他懂得如何拓展自己的领域,并借此来提高自身的地位。时代已然改变。画家们已愈发清楚地认识到古代创造活动中占据最高等级的素质正是对天资的主张。

创造的天资

15 世纪的欧洲艺术史中发生了一系列变革,宗教图像成了独立的艺术作品,工匠成了具有独立思想的艺术家,曾经仅作为记录载体的自我再现也转而成为系统发展的艺术家自画像。"文艺复兴"一词正是为这些变化而生的,描述了那个时代各个领域的全面创新。

当时的人文主义者们(包括莱昂·巴蒂斯塔·阿尔贝蒂、洛伦佐·吉贝尔蒂、菲拉雷特、莱奥纳多·达·芬奇和阿尔布雷希特·丢勒等艺术家)探索对世界的新的开放性,拥抱随创新实验而来的风险,以及十分重要的,要求获得在社会与道德方面的自主权。正是这些改变,令一个新的"黄金时代"豁然开启。对于画家与雕塑家而言更是如此。此时,人们将他们与哲学家、诗人和音乐家相提并论,认为他们创作与设计的灵感同出一源。日常活动(机械艺术)与人文科学(自由艺术)之间自古以来的界限逐渐模糊。从约 1430 年后,在以高度智性绘画的前提下,绘画艺术开始被视作教养之士应从事的活动。

这为艺术家们开辟了多种多样的道路。自画像因此得以成为人类自觉甚至是文化自省的宣言。来自德国纽伦堡的阿尔布雷希特·丢勒是这场漫长解放进程中的杰出人物,他的影响不限于德国之内,还远达世界其他地方。他 1498 年的《自画像》(第 13页插图)是其创作生涯中第一件被全面认可的杰作。如果人们寻找一些历史上早期的画作范例,其中包含的艺术家对启发的渴望和对个人成功的自豪均带有强烈的表现力,

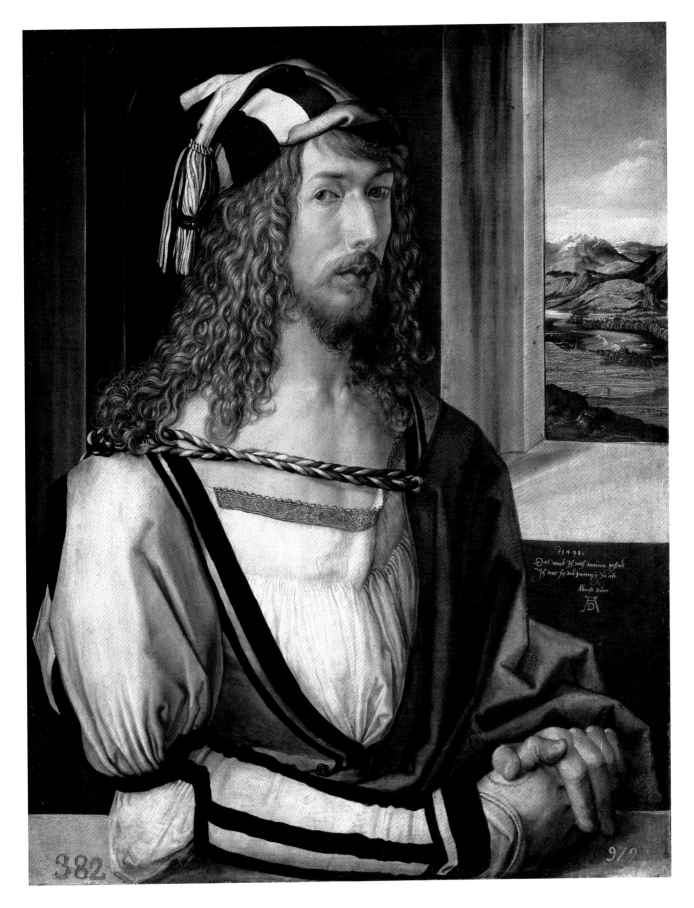

那么这张《自画像》一定会被重点提及，并将之作为凡·艾克的"我可以"直接继承。

毋庸置疑，丢勒的艺术发展自这位弗兰德斯艺术大师。在这幅背对窗子的四分之三侧面的半身像中，一名年轻男子穿着考究地端坐窗前，他戴着上好皮手套的双手交叠在身前，显得既谦逊镇静，又文雅平和。花边饰带、流穗、流苏、褶边和他长长的波浪卷发都表明他是一位年轻的城市精英。而我们的目光越过这位青年远眺窗外的群山，正暗合了这幅作品想要传达的深远寓意。彼时，这位年轻的画家已被尊为木刻与雕刻铜版画艺术的大师，认为自己在各个方面都已然"到达"了他的目标。

无论是在观念、社会、时尚方面，还是作为一个工匠，丢勒都希望被看作是完全现代的。他的花押签名可说是早期的质量认证标志与"商标"。他在画中的打扮虽优雅时髦，但这张"德国的阿佩莱斯"的脸上也流露出基督教对生命严肃性的认识。我们也因此意识到对外表的表现同时也是一种道德的主张。画中的格言：绘画的艺术来自上帝赋予的天资，并通过个人的努力而进步！此时，艺术家的身份由他们自己的双手与精神塑造。16世纪起，创意与创新成了职业与个性中不可或缺的因素。

1501年，平图里乔（1454—1513年）将他自己的形象绘制在了斯佩罗一座教堂的墙壁上（第14页插图）。在那时，肖像与人的相似性已被视作理所应当，所以他并没有只展示他创作形似肖像的技术，还考虑了作品的图像性质，将艺术作品视为某种展品。画像和铭文仿佛都裱在金框之中，与类似静物的架子共同挂在墙壁上。一条布幔从上面垂下，将影子投在画框与石壁之上。然而这一切都是绘画，不过是涂在墙上的颜料，自画像是整幅错视画的一部分。换句话说，这幅作品的精华所在不是自画像本身，而是它的画面设置。

另一个极端可以在早几年的安德烈亚·曼特尼亚（1431—1506年）的作品中找到。他在曼托瓦的葬礼堂以古代风格制作了自己的胸像（第15页插图）。他使形象与铭文、圆形浮雕与石块、青铜与石材相互协调，实现了前所未有的媒介组合形式。画家以雕塑的形式来为自己制作墓葬纪念碑本身就足以引起轰动了，而他还将自己的面容美化为罗马皇帝的形式，完全超越了肖像类的传统。之前仅有人在像章上这样做，比如阿尔贝蒂（第8页顶部插图），但作品远没有如此精致。他雄狮般的长发、庄严的英雄气魄以及贵族的高傲都体现着艺术修辞的最高境界。毋庸置疑，他希望人们以对古代的尊崇来纪念他一生的艺术成就。在这座基督教堂中，新与旧的艺术史、形象与自我融汇为一，直至永恒。

个人与团体

无论是在16世纪之前还是之后，个人主义的趋势从未完全排斥其对立面，艺术家必须考虑社会与集体的意识。这都要从中世纪的公会系统说起。公会系统既是枷锁又是机会，促进创新的同时对其加以限制。公会是自治的城市利益团体，在手艺人与商人之间尤为常见。12世纪，公会随着市民文化的发展而出现于欧洲，从那时起一直发挥着其作用（虽然政治影响力逐渐削弱），直到18世纪消亡，常常具有不同的名称和

这两个房间中的所有肖像画都可谓是画家的自画像。每幅画都描绘了艺术家的形象并令人信服地展现了他们的风格。

——路易吉·兰齐评论佛罗伦萨的
美第奇画像艺廊，1789年

平图里乔
自画像
Self-Portrait
1501年，湿壁画
斯佩罗，圣玛利亚教堂，巴利奥尼礼拜堂

影响。1206 年在德国马德格堡，一群画家组成了"圣路加公会"，确立了德国公会历史上的首次合作联盟关系。1290 年在威尼斯，一群工匠组建了"兄弟会"，而在根特与佛罗伦萨，画家分别于 1338 年和 1339 年与木工达成了合作关系。

这些联合的例子不只关乎成本利润、竞争以及福利方面的规定，它们同样协调了作品与权威之间的关系，促进了人们在信仰、道德和闲暇爱好方面的追求。如果没有公会这一集体，个人的事业几乎没有任何前景。但换一种角度说同样正确：如果没有公会，画家和雕塑家们对作品品质的自豪与对世人认可的追求就不会转化为个人的成就。直到 16 世纪，书籍与图像印刷业迎来第一次繁荣，对艺术家的需求大大增加，艺术家也因此大受裨益，公会与艺术家之间的纽带才开始松动。但艺术共生与合作的精神直到今天都没有完全消失，即便在米开朗基罗（1475—1564 年）的影响下，社会开始珍视伟人与独行者的自我个性和独特风格，合作仍然具有重要的地位。

在早期，根据在 1280 年前后的记载，另一种集体认同出现于宫廷艺术家之中。宫廷画家之间出现一种心态，这种心态同时影响了创造天资的分离和与其诉求相连的个性，贵族同样多多少少塑造了这一心态。报酬、津贴、贵族头衔与特权让艺术家们既收获了职业的声望也得到了个人的名气。但随之而来的是，艺术开始依托于当权者的慷慨恩惠或是奇思异想，艺术家们也陷入了权威与地位斗争的纠葛之中。所以，市民或私人方面的支持是一件好事。许多自画像都一次又一次地向我们揭示了地位、角色、职责与意愿之间的矛盾。

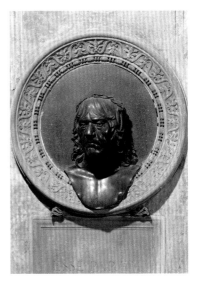

安德烈亚·曼特尼亚
墓葬纪念碑上的自塑胸像
Self-Portrait Bust on a Funerary Monument
约 1490 年
青铜、斑岩、大理石，高 47 cm
曼托瓦，圣安德烈亚教堂

我们可以看到自画像在这一过程中也随时代思潮的起伏而发生了改变。17 世纪，家庭、集体和友谊受到格外的重视，爱情与政治上的同志情谊却直到 19 世纪才获得了同等的地位。对艺术家的独特认可是艺术家与统治者之间的对话，它持续了几个世纪之久，有时还带着传奇色彩。

这种"代达罗斯"式的关系以神学为范例，神圣的艺术家被轻巧地类比为造物主。同样，在大约 16 世纪之后，统治者们也开始将自己视作统治的"艺术"的践行者，而特权阶层的宫廷画家、雕塑家或者建筑师则将自己视为"艺术贵族"。创造的卓越能力冲破了一切阶级的界限，让艺术家和统治者们联合在一起。

乔尔乔·瓦萨里（1511—1574 年）获准进入以柯西莫一世·德·美第奇大公为中心的核心艺术圈子，之后政治与艺术宣传的形式将开始重叠（第 17 页插图）。瓦萨里是 16 世纪典型的"万能人"，作为画家、建筑师、艺术作家、收藏家和学院创始人都十分有名。他为佛罗伦萨政府效力，既宣扬了政府的政治力量，又一展个人的艺术成就。在画中，一群高贵的艺术家众星捧月地围在被自然地呈现为至高无上的画家的大公身旁，画面下方坐着这名完成了部分画作的男人，他参与完善了宫殿的建筑计划，促成了贵族与人文主义者民众的对话，他就是瓦萨里。他背对着观者，以此显示自己对朝廷外世事的淡漠。而他又扭头转向观者，表现出他对美第奇家族艺术政策的拥赞。历史上首次，艺术家凭借其全方位的才华而被"召唤"承担起了中间人的角色。

几十年后，一位御用画家展示了如何将君王对自己的赞誉与宣扬转化为平等的对

话。1635 年前后，安东尼·凡·戴克（1599—1641 年）在画中将自己表现为一位面向向日葵的贵族（第 18 页插图），而向日葵正是英国国王查理一世的象征。向日葵将花盘转向凡·戴克（似乎画家就是它的太阳！），而凡·戴克也以右手指向向日葵，画家以此表现自己深得王室喜爱。他的左手则展示着国王刚刚赐给他的骑士金链，同时转头望出画面。艺术名望、骑士头衔、尊严、与观者的对话，种种元素交织在一起，使这幅作品充满了深意。

对艺术家们而言，艺术的"社群"不只代表着可以一同高谈阔论的伙伴，也不只是简单的同行。1750 年之前，艺术的群体虽鲜有人知，但其实还包含着家庭与朋友圈子。在 1771 年，令人尊敬的公民、普鲁士纳税人、制图员、蚀刻版画家与插图家丹尼尔·乔多维茨基（1726—1801 年）在画像中描绘了自己在专业领域的成功。他将这种成功归功于勤勉、谦虚与有序的家庭生活。这是他熟悉并深深信赖的场景。他将自己描绘为角落中刻苦的观察者（第 16 页插图），而将家人置于画面的中心。在一间挂满了画作的房间里，他的妻子与儿女正围坐在桌旁，在亲昵而轻松的氛围中学习、绘画、交谈，显示出他们是道德健全的共同体。这种个人的田园牧歌式的家庭生活显然与公共生活的"广阔天地"形成了鲜明的对比。

身份与角色

我们时间线的推移似乎太着急了。早在启蒙时期之前，团结与自由就已经以寓言性的品德出现于自画像中。当时等级地位还决定着艺术的世界观，性别差异也同样导致了艺术之别。所以接下来我们要从另一个角度看问题。就定义而言，艺术家都该是男性。男人生产产品，女人养育孩子。相应的旧时代图像就是：男人坐在画架前，而

丹尼尔·乔多维茨基
与家人在桌前的自画像
Self-Portrait with Family at the Table
1771 年
蚀刻版画，18 cm × 23 cm
柏林国立博物馆，版画与素描陈列室

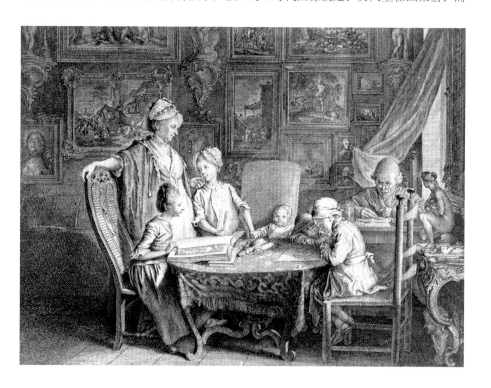

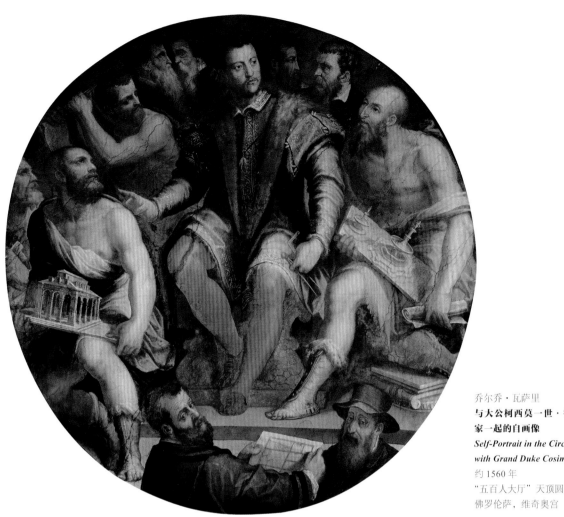

乔尔乔·瓦萨里
与大公柯西莫一世·德·美第奇的一众画家一起的自画像
Self-Portrait in the Circle of Artists Associated with Grand Duke Cosimo I de'Medici
约 1560 年
"五百人大厅"天顶圆形壁画
佛罗伦萨，维奇奥宫

女人如果没在屋里忙家务，就作为模特或缪斯为他们摆造型。直到 20 世纪，角色分工方面的显著变化才出现在艺术史中。

即便如此，在 16 世纪早期仍有女性艺术家影响了艺术生产活动，她们其中的一些人还被人们誉为艺术大师。卡特里娜·凡·汉姆森（1527/1528—1583 年后）作于 1548 年的《画架前的自画像》（第 20 页插图）便是一个早期的例证。这幅小画体现了凡·汉姆森温和的内在，但另一方面，它作为史上已知最古老的"画架前"自画像也是一件非同凡响的作品。这位充满创造才华的女子正望向我们，我们也在看向画中的罗马题字、画架、调色板以及交叉成十字架的腕杖与笔刷。

所以，在男性主导的艺术史中也有一些非常重要的例外。而提香（约 1490—1576 年）则代表了另一种古典视角上的例外。毋庸置疑，提香是艺术的巨匠，而且是艺术史上首个"画家贵族"。1562 年前后，72 岁的提香创作了现存于马德里的《自画像》（第 21 页插图）。在画中他使用了令人难以忘怀的姿势：他的上半身偏向一侧，显示出心灵的平静与绝对的克制。观者的目光被吸引到提香露出的一只眼睛，以及他握着笔杆的手。

当你看着自己的脸，其肤色与皱纹还能让你找到欣赏与赞叹自己的理由吗？还能让你感到愉快和骄傲吗？难道你就不恐惧那喀索斯的故事吗？……你对自己皮囊的样子感到满足吗？你就不想让你的心灵之眼望向更深邃之处吗？

——弗朗切斯科·彼特拉克，
《秘密》，1342/1343 年

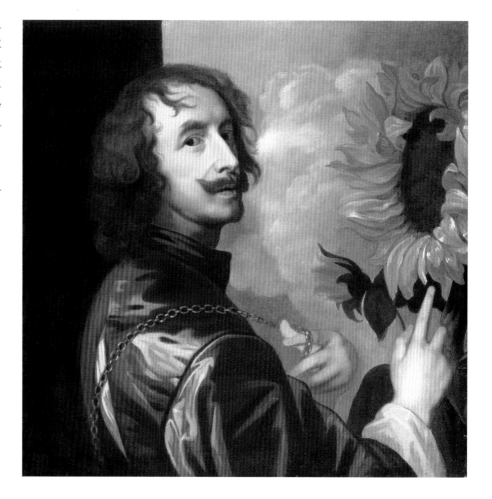

安东尼·凡·戴克
有向日葵的自画像
Self-Portrait with a Sunflower
约 1635 年
布面油彩，60 cm × 73 cm
伦敦，威斯敏斯特公爵收藏

在这幅色调深沉的画作中，他那代表着贵族身份的双层金链（1533 年，查理五世授予提香王权伯爵）在黑暗中也能被一眼看到。显然提香希望将其社会角色与个人身份统一起来，通过艺术来展现肉纵即逝与精神才智的永垂不朽。

另一位"画家贵族"彼得·保罗·鲁本斯（1577—1640 年）在晚年创作传世的自画像时，也调和了地位与风度之间的矛盾（第 19 页插图）。这位画家的一生实在硕果累累！他是贵族、一座宫殿的拥有者、西班牙国王枢密院的大臣、宫廷外交官、数个艺术与雕版工坊的管理者；好一个资产阶级向贵族的蜕变。1630 年左右，再没有哪个画家比鲁本斯更加有名。而他本人早已饱尝名声与工作的甘苦，如今只渴望安稳，渴望他真实的自我与外界定义的自我达到永久的统一。

1634 年 12 月 18 日，就在鲁本斯完成人生最后一幅自画像的前几年，他去信一位人文主义者朋友，向他敞开心扉。鲁本斯讲到几乎被野心与责任撕碎的他试图从宫廷的纠葛中抽身，最终找到了自我："为了我自己的意愿……我下定决心对自己狠一点，将野心的金丝结斩断……现在我能够……与我的妻子和孩子相聚，我对世界已再无其他欲望，只求可以安宁地生活。"

在这张现存于维也纳的自画像中，鲁本斯身穿宽大的黑色斗篷，而在画面的角落、他的右手边，一根石柱拔地而起。他因痛风扭曲的左手正抵在剑柄上，故作轻松，而

彼得·保罗·鲁本斯
自画像
Self-Portrait
约 1638 年
布面油彩，111 cm × 85.5 cm
维也纳，艺术史博物馆，绘画陈列室

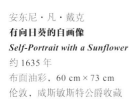

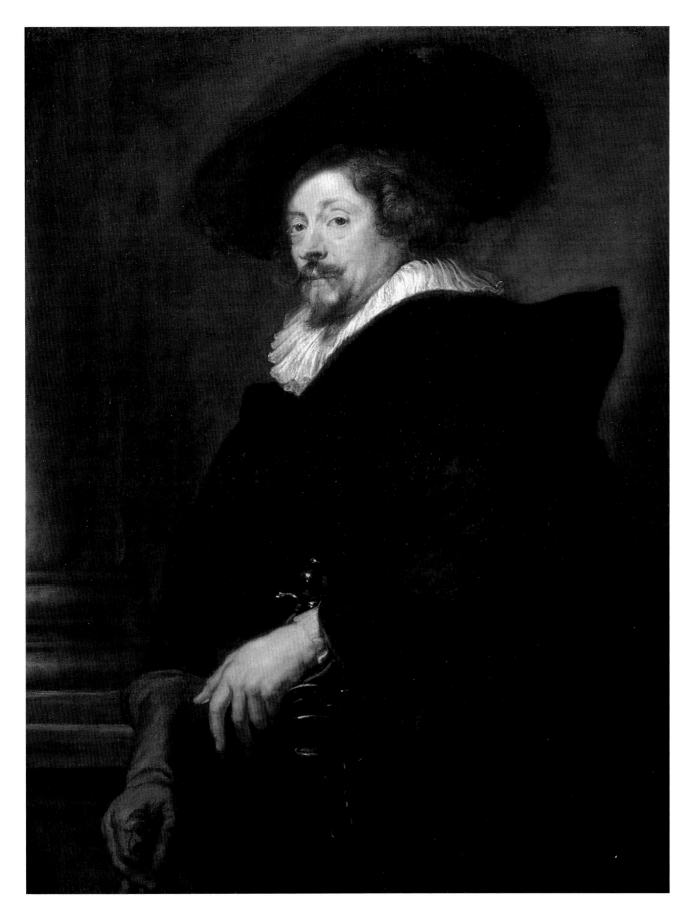

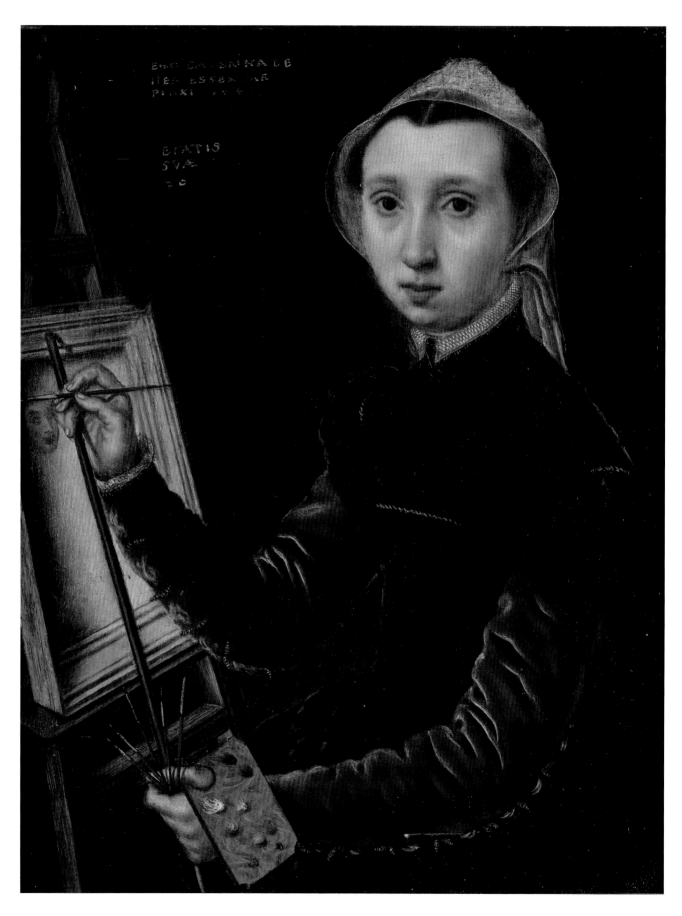

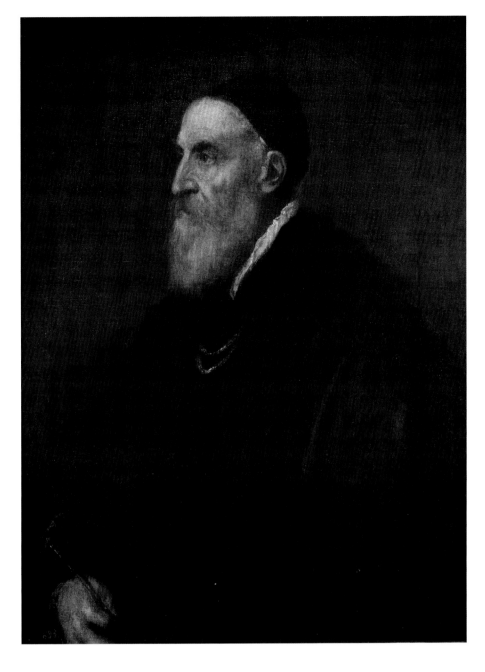

提香
自画像
Self-Portrait
约 1562 年
布面油彩,86 cm×65 cm
马德里,普拉多博物馆

右手则戴着手套,凸显了他的贵族身份。在他身后,高耸的石柱象征着尊严、权力与永恒。在压低的帽檐下,艺术家那略显讥讽的面孔似乎流露出疲惫,但仍保持着坚忍。

鲁本斯的荷兰同乡与同代人伦勃朗(1606—1669 年)与他在艺术上相通而迥异。鲁本斯偏爱描绘充满力量的姿态,而伦勃朗则表现了破碎而细腻微妙的内心世界。伦勃朗不是一个时时保持积极乐观的画家,在现存于巴黎的 1660 年的自画像(第23页插图)中,他便以忧郁的神情望着我们。深沉的画面空间即是伦勃朗内心的写照,他手中的调色盘、画笔与腕杖几乎隐在其中。阿姆斯特丹人文圈子、艺术收藏商和改革派教士不仅接受了这种对自身的心理性和实验性的艺术呈现,而且对伦勃朗的画作惊叹不已,只是偶尔也感到困惑。画中的场景、服装与表情不过是伦勃朗追求内心呈现

第 20 页
卡特里娜·凡·汉姆森
画架前的自画像
Self-Portrait at the Easel
1548 年
木板树脂蛋彩,32 cm×25 cm
巴塞尔美术馆

的外在表征，他以这种极致的审视自己身份的方式观察自我。直至今日，"我为何人？前路何在？"仍是关乎内在的深刻的问题，无法仅仅通过外表的相似展现出来。

当然，在17世纪思索这些问题的不仅仅是画家。但作为资产阶级道德的获得商业许可的实验对象，他们拥有了特殊的权利。画家虽不似雕塑家可以生产立体造型，但他们能够灵活多样地使用丰富的颜色与色调。因此，卓越的肖像画家如伦勃朗、安东尼·凡·戴克或迭戈·委拉斯凯兹才能在作品中表现难以定义的内心情感。绘制肖像意味着通过在平面上驯光驭影来画出对象的内心世界。

17世纪时，艺术创作的分工不断深化，几乎不再有画家会涉猎全部题材。无论是在历史、静物、风景、角色画像、地位画像还是群像方面，都有各自的专家。然而，每个领域的画家都会画自画像，使他们跨越分工与领域之别建立联系。他们都经常在工作室里完成自画像，在此将寓言式的动作、熟悉的氛围、寓意深长的装潢与伪装的外表结合起来。他们也总是对着镜子作自画像，而镜子即是判定一切动作与变化真实性的毫无疑问的视觉权威。

镜子与工作室

我们还可以进一步说，镜子正是自15世纪以来的自我观察与自我解读的工具。起初，镜子是构思阶段的媒介，后来成了画家们期望形象的画面焦点。镜子中的图景既是对此时此地的社会的反映，又是对未来的想象。在浪漫主义时期，画家使画面中的目光变得尤为模糊暧昧而充满自省。

浪漫主义者认为，镜中的映照展现了自我的分裂，是一瞬间具象化的内在完美。卡斯帕·大卫·弗里德里希（1774—1840年）是1820年左右表现这种高度主观性的大师。他在作于柏林的自画像中，将自己描绘为一个世界的探求者与自我的省思者（第1页插图）。他瞪着镜中的自己，脸庞一半在光明中，一半在黑暗中，表现白昼和夜晚的梦境。他全神贯注地观察自己，孜孜不倦地塑造着内在的凝视。卡斯帕·大卫·弗里德里希从未拥有过公共生活，始终过着修道士般的隐居生活，经营、孕育与创造着忧郁而忐忑的、受到上帝信任的风景画。

如果说镜子是映像的重要工具，那么工作室则是映像的重要建筑。自16世纪以来，艺术家自画像中的工作室便是一个表现了艺术家对情绪与世界的丰富构想的场所。工作室是艺术家生活、工作的地方和类似博物馆的地方，供他们学习与隐遁。从17世纪开始，工作室逐渐转变为一处戏剧舞台，最终成了艺术家与朋友会面和思想交锋的地方。艺术家们或将工作室装修为资产阶级风格，或利用修道院与宫廷中现成的工作室。在1850年之后，工作室才成为一种专门空间，常设在光线明亮、租金低廉的阁楼里，有着落地窗，分为陈列区、生活区和储存区。

1550—1900年的工作室画作表现了它们的内部特征，或是以题材性的叙述形式，或是以讲究而华丽的形式；这取决于它们是被当作实践的场景还是理想化的地点。在各种用具和装潢之间的人物焦点必然是艺术家本人。艺术家通常站在画架旁，或沉浸

每一幅倾注情感创作的画像都是艺术家的自画像，而非模特的肖像。模特只是偶然……不是他……，在画布上，画家揭露的只是画家本人。

——奥斯卡·王尔德，
《道林·格雷的画像》，1891年

第23页
伦勃朗·哈尔曼松·凡·莱因
自画像
Self-Portrait
1660年
布面油彩，111 cm × 85 cm
巴黎，卢浮宫

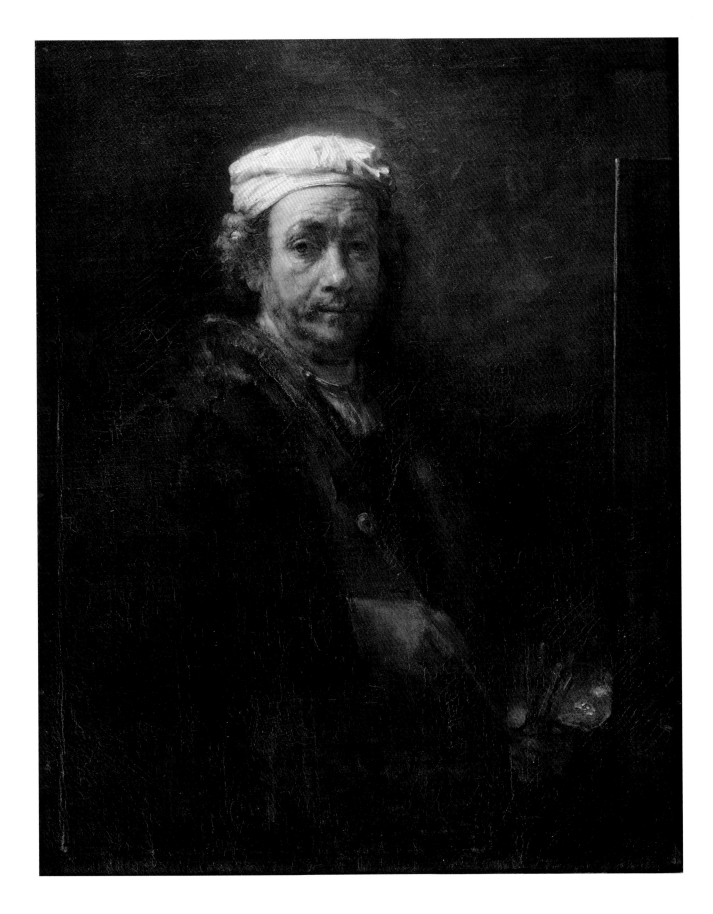

在自己的世界中，或望向画外与观者眼神相交。另外，艺术家的身边也会有人环绕：贵族、模特、家人、其他艺术家或商人。

19世纪，描绘工作室场景的画作数量和样式增加。弗雷德里克·巴齐耶（1841—1870年）便是一例。他描绘孔达米恩路上的工作室的画作（第24页插图）与其说是一幅艺术家自画像，倒不如说是一幅对工作室的描摹画。这幅画创作于1870年，记录了历史即将迈入现代篇章时的艺术家形象。艺术家并没有选择代达罗斯式的单人像，而是呈现了多人场景。正在作画的巴齐耶被艺术家和朋友们围着（其中戴帽子的人是爱德华·马奈），他们正在弹钢琴或在角落中交谈。挂在墙上的画既是为了展示巴齐耶的作品，也作为作品的示例。我们可以透过落地窗俯瞰巴黎城中的屋顶，艺术家希望让我们看到具有专属空间的艺术家的心智高度，但他们同样愿意对想在艺术上更上一层楼的人们敞开大门。

从固定的工作室和墙上的镜子，到手中可移动的相机，这是未来的趋势。没有什么比摄影术的发明对19世纪视觉艺术的发展的改变更加深刻。虽然技术工具从未替代手工的创意，但却补充和启发了手工创作。摄影术在1860年后开始与传统

弗雷德里克·巴齐耶
孔达米恩路上的艺术家工作室
The Artist's Studio, Rue de la Condamine
1870 年
布面油彩，98 cm×128.5 cm
巴黎，奥赛博物馆

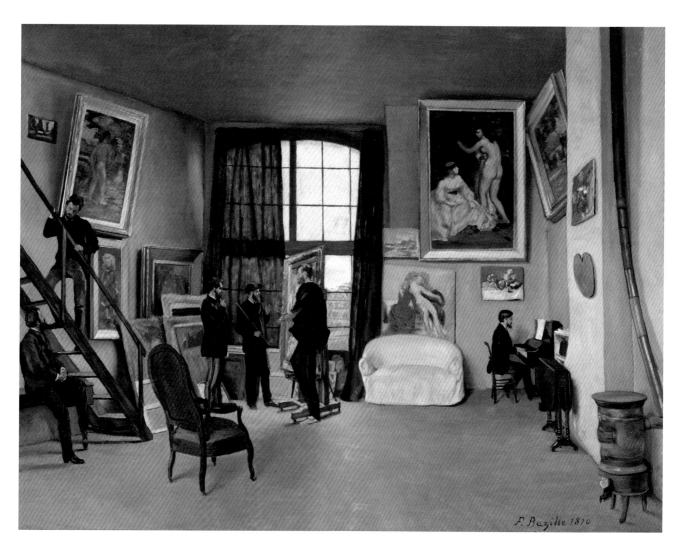

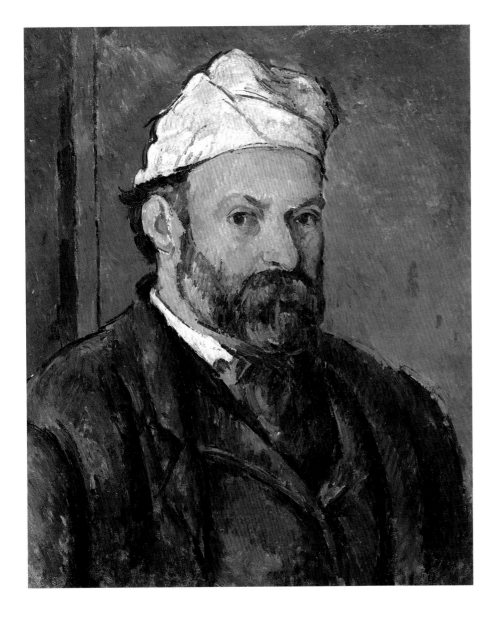

保罗·塞尚
戴白头巾的自画像
Self-Portrait with a White Turban
约 1882 年
布面油彩，55.4 cm×46 cm
慕尼黑，新绘画陈列馆

　　媒介相竞争，尤其在追求人物形似的方面。摄影术的发明使画家、雕塑家和建筑师一改以往创作自画像的方式，他们受到这种奇怪的客观的精准的启发，追求观看与记录中的速度感，并进行视角切换、随机剪切和操控主题的实验。

　　摄影是艺术与艺术家的新镜子，一面独立的、机械驱动的镜子，使纪实与虚构得以被相提并论。另一方面，艺术家的"目光"也因此转向了未知的世界与图像之中。

　　保罗·塞尚（1839—1906 年）的作品中体现了许多上述提到的变化（第 25 页插图）。对他而言，绘画是有效的创造之法，与自然的诞生和神圣创造如出一辙。塞尚开始实验"纯粹观看"与"纯粹绘画"，既与科技文明展开对话，又自觉地反对这种文明。最终，他得以进入摄影所不能及的地方。在塞尚的作品中，色块既构成人物又描绘空间，以音乐性的方式将视觉印象"变调"为抽象的元素。这些抽象元素诗意地连接了形式，创造出一种独立的现实。如此一来，绘画便再一次与技术媒介划清了界限。

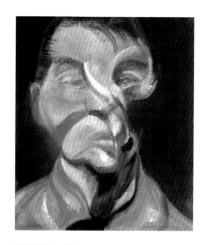

弗朗西斯·培根
自画像
Self-Portrait
1972 年
布面油彩，35.6 cm×30.5 cm
私人收藏

第 27 页
保拉·莫德松-贝克尔
结婚 6 周年纪念日的自画像
Self-Portrait on the 6th Wedding Anniversary
1906 年
木板树脂蛋彩，101.8 cm×70 cm
不来梅，保拉·莫德松-贝克尔博物馆

爱德华·蒙克
有酒瓶的自画像
Self-Portrait with Wine Bottle
1906 年
布面油彩，110.5 cm×120.5 cm
奥斯陆，蒙克博物馆

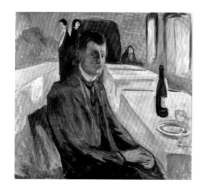

画家可调用的工具增加也丰富了职业性的个人画作。专业化高度发展，画家却一人分饰多角：工匠、商人、科学家、教育者、诗人、工程师，以及哲学家。艺术家是公民、隐士、放浪者和精神的贵族。一些后人为他们冠上了至今为止都未出现过的特殊的地位，称他们为反公民、魔术师、预言家与先锋派。

塑造神话，毁灭神话

回溯传统也能发现 20 世纪以前的先锋态度。费迪南德·霍德勒（1853—1918 年）就是一个启发性的例子。在一幅创作于约 1881 年的自画像（第 28 页顶部插图）中，他摆出一个出现于 16 世纪早期的姿势，背靠着画面坐着，而头转过来越过肩膀面向观者，面孔扭曲成"伦勃朗式的鬼脸"，并加入"愤怒"的态度。

100 多年后，莎伦·L.赫什这样评论霍德勒对观者表现出的怒火："当霍德勒创作这幅作品时，他的确怒气冲冲。他刚结束为期一年的马德里访问，穷困潦倒，不得不生活在一间废弃的手表工厂里，盼望着有一天让那些小瞧他作品的人都大跌眼镜。在这幅自画像中，他愤怒地抬起头，似乎有人在他阅读重要内容时打断了他。这或许可以看作是他对针对自己作品的恶评的回应。"赫什的评论描述了一位先锋派艺术家的典型心态——因遭到误解而深深受伤。除了一直作为创作精英们潜在的劲敌的评论家，还有平庸之辈和小资产阶级代表了误解艺术家的大众。而先锋派要反抗的正是这群人。

"先锋"一词来自军事领域，意为先头部队，指前线冲锋的尖兵。在广义上，它也表示激进地推行社会与文化理念的先锋力量。但这个词在文化心理学的观点下被赋予了负面的内涵，暗示这些与社会格格不入的局外人已经深刻地意识到，他们为之奋斗的社会尚不认可这种冒险与自我牺牲的奉献。因此，现代艺术家常常处于一种脆弱、讽刺与自我孤立的状态之中。

因此，"神话"一词也有了新的意义。首先，"先锋"为了保证其精神和肉体的强健稳定，需要通过神话（比如神授的权利、有创造力的贵族或自我牺牲的英雄）来为自己辩护。其次，大众的幻想也需要投射到神话之上。大众需要一个可以质疑的对象：一个与"个人"不同的"个体"。但这名"个体"因与众不同必须受苦！

在今天的人们看来，文森特·凡·高（1853—1890 年）人生短暂而苦难，是最能代表放荡不羁的前卫画家的人物。凡·高在 1889 年创作了最后一幅自画像，画中满含等待我们去解读的象征（第 6 页插图）。激昂的笔触使人物与背景既形成对比，又在明亮的色彩中相互融合。这个画中人即是凡·高的风格所展示的：命运躁动不安的化身。他锐利的眼神与锈红色的胡须在如火焰般燃烧的画面中格外引人注目。这个正在火焰之海中望着我们的人是个被渴望吞噬的怪人，不顾一切地追求艺术与人生的光明。他流浪于法国的乡野与城镇之间，几乎不曾尝过成功的滋味。他伤害了自己，最终在疯狂中了结了自己的生命。文森特·凡·高和保罗·高更（1848—1903 年）是最早的现代流亡者。直到今天，这些天赋过人却饱经创伤的艺术英雄仍向我们展示着生存的极限。

爱德华·蒙克（1863—1944 年）同样与世格格不入。在《有酒瓶的自画像》（第 26

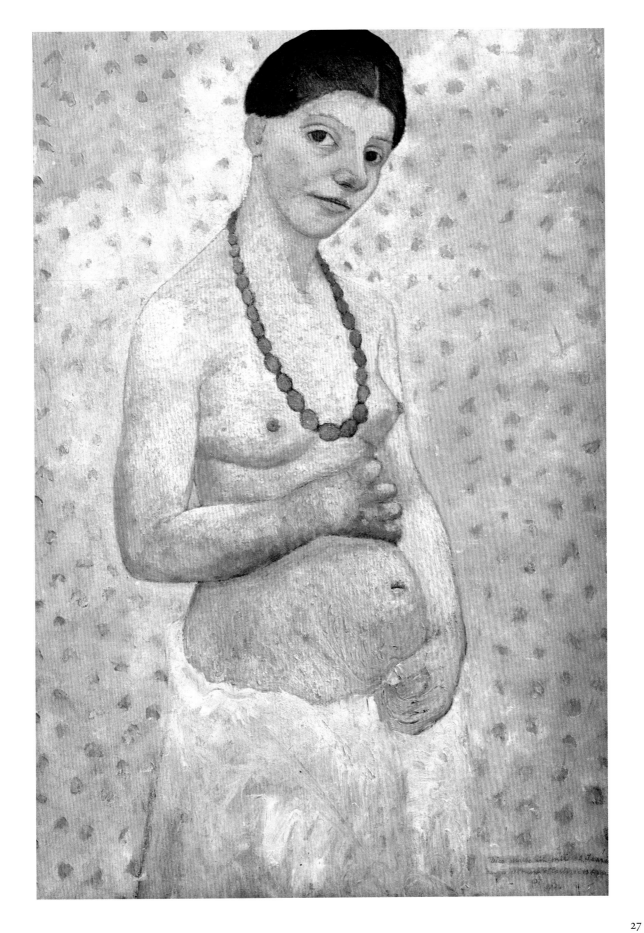

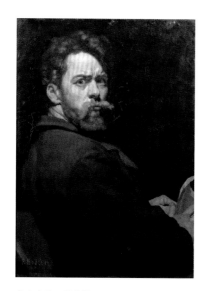

费迪南德·霍德勒
盛怒中的艺术家自画像
Self-Portrait of the Artist in a Rage
约 1881 年
布面油彩，72.5 cm × 52.5 cm
伯尔尼美术馆

页底部插图）中，他将自己表现为一个孤独的人。逼仄的画面空间暗合了他内心的冲动。

与霍德勒一样，洛维斯·柯林特（1858—1925 年）也借鉴传统形式来表现他的先锋使命，因此他在 1896 年创作的《有骷髅的自画像》（第 28 页底部插图）中直视着我们。他借用了"凡人终有一死"的意象，既呈现出他对死亡的思考，又将自己与死亡划清界限。

保拉·莫德松–贝克尔（1876—1907 年）则与他们不同。她没有在自画像（第 27 页插图）中加入任何象征物来自我评说，我们只能从她赤裸的身体和环抱孕肚的姿态中看出端倪。如果我们要从神话化的角度来解读这幅画，就必须承认强大的自然力量。这位艺术家既创作艺术，又孕育孩子，因此这名裸体女性的身体应被赋予神圣的客观性。1907 年，在创作这幅画仅一年之后，这位年轻的艺术家便过世了。她的朋友莱纳·玛利亚·里尔克在诗歌《祭一位女友》中写道："最后，你像看果实一样看你自己 / 你将自己从衣服里取出 / 将自己拿到镜前，让自己进入镜中 / 一直进入你的凝望；巨大地停留在镜前 / 不说'是我'，而说'是这'。"

个人主义在矛盾中发展。个人为了成为一个个体，既要反抗神话，也要创造新的神话。1900 年前后出生的一代艺术家虽在 1920 年左右分裂成了针锋相对的两派，却都逃不脱要反抗与创造神话的命运。这两派艺术家，一派是技术统治论与政治现代化的狂热拥护者，而另一派则热烈追求与塑造精神生活。但两派都是现代派，且渴望神话。

马克斯·恩斯特（1891—1976 年）在 1922 年的作品《朋友聚会》（第 29 页插图）中以"超现实"的方式结合了两派艺术家的特点。他将聚会地点设在了冰一样的山川高地，远离了低地上的平庸。在此，无意识的信奉者与机械冷酷精神的支持者相邻而

洛维斯·柯林特
有骷髅的自画像
Self-Portrait with Skeleton
1896 年
布面油彩，66 cm × 86 cm
慕尼黑，伦巴赫美术馆

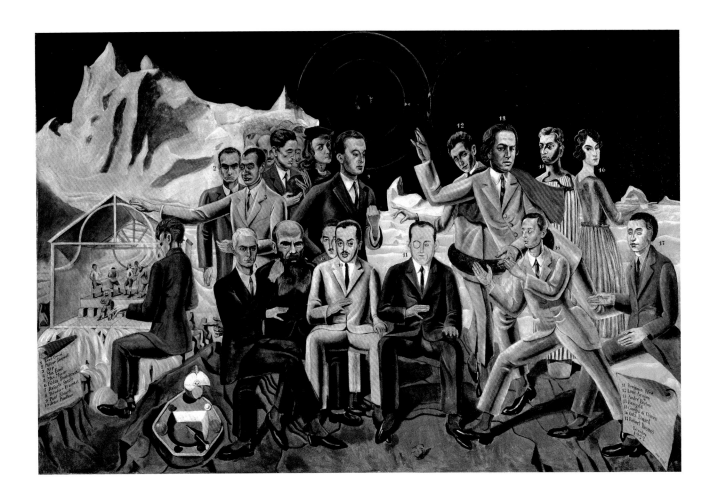

坐。尽管他们看起来像是沉浸在自己世界中的人偶，并被艺术家精心地编了号。在安德烈·布勒东、保罗·艾吕雅、乔治·德·基里科、勒内·克利瓦尔等"手足兄弟"的左边，马克斯·恩斯特（序号4）正坐在陀思妥耶夫斯基的腿上。这幅画的主旨是：所有可以以孤独、大胆和幻觉的方式进行感受、思考与设计的人，都欢迎来参加这个伟人的聚会。

20世纪的艺术根植于对镜中反映形象的扭曲，这在后来成为神话与洞见的起源。继帕布罗·毕加索和马克斯·贝克曼之后，弗朗西斯·培根（1909—1992年）或许是最出色地体现了这一点的艺术家。对于自己画作中的人物，他选择用姿势与情景姿势与情景将内在的紧张以痉挛般的样态反映到外在，最终将其"禁锢"在精心营造的色彩与鬼域般的牢笼之中（第26页顶部和第89页插图）。为了达到这种效果，培根参考了奇特模糊的摄影快照，也用自己进行多次实验。由此，培根在20世纪末向我们证明了精神与神话是可以相互结合的，即使这种结合十分脆弱。

不论是在今天还是在未来，艺术家都是一种"模特演员"。但同时，他们的精英地位也在不断受到挑战。今天，人人都能用数码相机来制作自己的图像。在一定程度上，每个人都是自己样貌的创造者与塑造者，也就是说，每个人都是自画像画家。但这本身并不是艺术。正因如此，在最后，我们盼望能够重新制定艺术的标准。

马克斯·恩斯特
朋友聚会
Rendezvous of the Friends
1922 年
布面油彩，130 cm × 195 cm
科隆，路德维希博物馆
画中人物：
1. 勒内·克利瓦尔
2. 菲利普·苏波
3. 汉斯·阿尔普
4. 马克斯·恩斯特
5. 马克斯·莫里斯
6. 费奥多尔·陀思妥耶夫斯基
7. 拉斐尔·桑蒂
8. 泰奥多尔·弗拉昂克尔
9. 保罗·艾吕雅
10. 让·波朗
11. 本杰明·佩雷特
12. 路易·阿拉贡
13. 安德烈·布勒东
14. 约翰尼斯·特奥多尔·巴格尔德
15. 乔治·德·基里科
16. 加拉·艾吕雅
17. 罗伯特·德思诺

格拉赫斯大师

摩西和燃烧的荆棘丛，约 1170 年

活跃于 12 世纪中期

Rex Regu(m) Clare Gerlacho Prop(i)ciare
万王之王，怜悯格拉赫斯吧

这块绘有格拉赫斯自画像的彩绘玻璃是德国中世纪玻璃画中最重要的作品之一。格拉赫斯大师手持画笔与颜料罐，蓄着胡须，被认为是一位为修道院服务的普通信徒。拉恩河畔阿恩施泰因的修道院教堂的西侧的诗班席中，5 个窗子上由多个部分组成的玻璃彩绘都是由格拉赫斯一手创作的。然而，原本的 15 块窗格现在只剩下 5 块。

格拉赫斯将自画像画在了其中一扇窗户底部的窗格上。他将自己画在一个拱门结构中，呼应了窗户本身的形状。作为边框的黄色铭文既分割了画面，又融入整体。格拉赫斯祈求上帝的怜悯。他将画笔指向铭文的位置，而铭文还差一个"M"便完成了。因此，他的画笔有三重作用。格拉赫斯"书写"祷文时，也指向文字本身和他自己，他指出正是通过他，这些饰有黑边与阴影的彩色玻璃才得以诞生，也就是说，他对这件作品进行了"填色"（paint）和"勾勒"（draw）。艺术的工作与精神的侍奉在此合并，都指向那个正在祈求、祷告与劳作的人。

这位玻璃画家将自己的形象画在了什么故事之下呢？他更重要的主题是什么？画面的主题是《出埃及记》（3:2-4）中记载的"摩西和显形于燃烧的荆棘丛的上帝"的故事。摩西的左手中握着一根手杖，故事中，上帝将它变成了一条蛇，又将其变回手杖。摩西前面放着的是他奉上帝之命脱下的鞋子。

摩西与上帝的头部除了圣光外无甚差异。中世纪的观者知道外在的形似并不重要，而且《旧约》也说火焰中不过传出了上帝的声音，而没有上帝形象的幻影。在中世纪艺术中，画中人物外在特征的形似并非判断作品好坏的标准，在比较不同人物的样貌中并不重要。这种题材的意义才是重要的。在这里，摩西与上帝的声音只是以人类形象表现。

重点是看到和知道人的形象来自上帝，所以人与上帝只有精神性的相似。在圆拱下的格拉赫斯是否希望为后人留下个人的荣誉呢？这对 12 世纪中期的人们而言是个没有意义的问题。因为格拉赫斯想要留下的并不是自己的形象，而是他亲手写下的自己的名字。他希望并且被允许通过指涉自己来祈求上帝怜悯所有在教堂中祈祷的人（学者们甚至推测格拉赫斯不但绘制了玻璃画，还是彩绘窗的捐赠人）。艺术家的视觉行为和创造行为在此展现，同时也用画作代表了他人的态度。个人与群体间的平衡虽被打破，但这是可以理解的：对上帝的虔诚与对怜悯的祈求都要体现在勤勉的艺术活动之中。在此，祈祷与劳作合为一体。

第 31 页
摩西和燃烧的荆棘丛
Moses and the Burning Bush
约 1170 年
玻璃画，52.5 cm × 50.5 cm
（不含棕叶饰边）
明斯特，LWL 艺术与文化博物馆

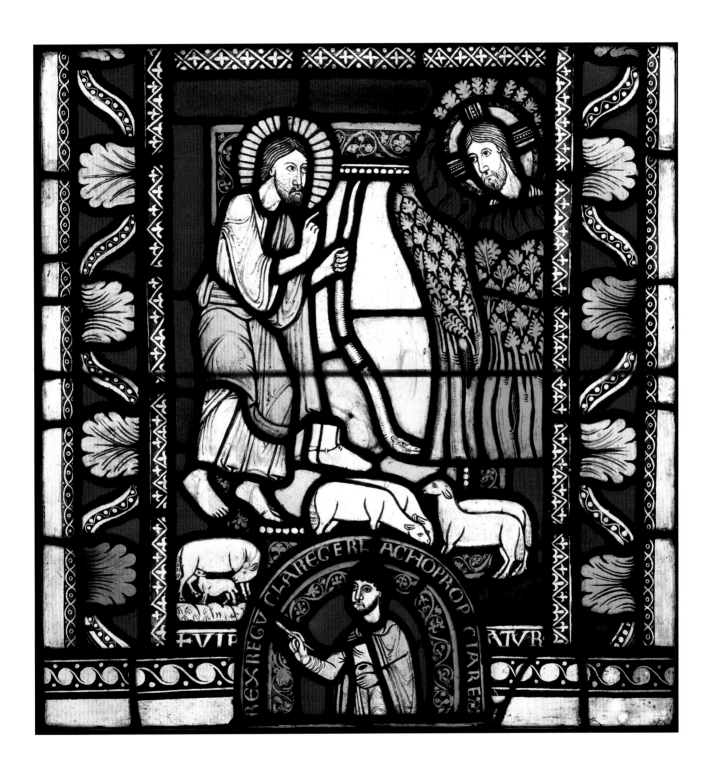

菲利波·利皮修士
圣母加冕，约 1445 年

约 1406 年生于佛罗伦萨
1469 年卒于斯波莱托

欧洲艺术家们是从何时开始敢于在绘自画像时违背礼节的呢？无须等到独立自画像出现，他们在"配景画像"中便敢于这么做了。所谓的"配景画像"指画家将自己的形象"藏"在画面之中，以便从一个多少更隐蔽的地方望向画外的观者。而实际上，他们这样做常常让自己更加显眼。

菲利波·利皮修士的作品为我们提供了一个卓越的早期例子。1441—1447 年，这位加尔默罗会的画家修士将自己以"配景"的形式画在了佛罗伦萨圣安布罗焦本笃会教堂祭坛的屏风上。这幅巨大的画作描绘了圣母加冕的场面，而利皮在画面的左部前景中，在一众祈祷的观众中间。他将自己略藏在画面底部一个虔诚的人物后面，但我们一旦注意到他，就会发现他的姿势格外与众不同。他将目光从圣母加冕的场面移开，带着挑衅般的自信转向画外的观者。他就这样一手托着下巴，跪在这神圣的加冕场面边上。

他既没有注视着众人焦点和画面中心的圣母与圣父，也没有真正看向画外的我们，而是任性地做沉思状，十分不寻常。西格马尔·霍尔斯滕于 1978 年评价他的这种自我表演"有意识地扰乱观者与圣母之间的信仰关系，而把目光吸引到了自己身上"。如果我们联想到菲利波·利皮生平中记载的几件丑闻，便会立刻认可这一观点。菲利波·利皮身为一位修士会为了追求自由而僭越一切界限。据说，他与修女卢克雷齐娅·布提的关系使他不止一次地违背了宗教誓言。而在另一方面，据说他作为文艺复兴时期佛罗伦萨最有创意、技术最卓越的画家之一，总会得到教会客户的慷慨酬劳。显然，他这样一位才华横溢的修士难逃人性的弱点，而教会的高层与贵族选择了视而不见。

但另一种解读似乎也说得通。这位画家游移的眼神虽然乍看之下世俗又放肆，头也倚在手上，但这并不必然说明他违反了礼节。或许这位自信的文艺复兴艺术家想要表现的是他不同于前人的有抱负的智性？具有创造性启发的动作？如果有人用透视构图、诗一般的色彩和创新性的人物形象创造出他脑海中的天堂，难道他的创造力就不能用来改变祷告者的姿态，使其焕然一新，充满世俗色彩吗？我们的确可以从利皮的沉思中读出智性的张力与梦幻的痕迹。这样一来，解读便成了：唯有富有创意的人，才能看到天堂的至美景色。无论如何，天堂都不是被庸人环绕。天堂与人间都在这位天才画家的心中。

第 33 页
圣母加冕
Coronation of the Virgin
约 1445 年
木板树脂蛋彩，200 cm × 287 cm
佛罗伦萨，乌菲兹美术馆

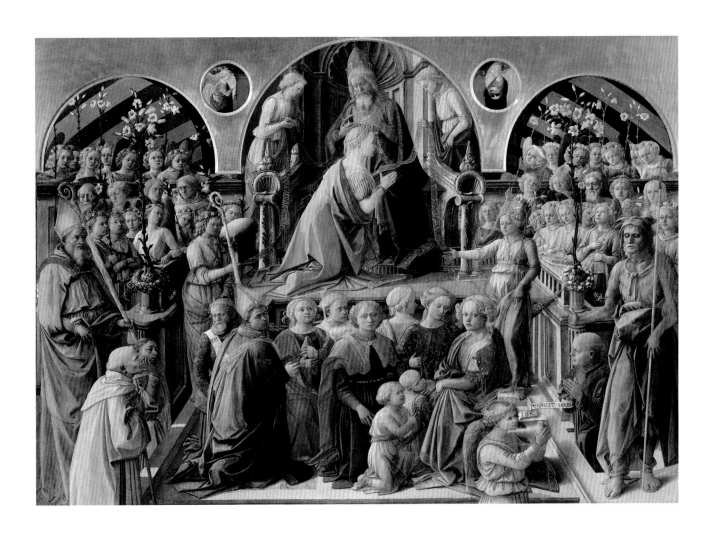

阿尔布雷希特·丢勒
穿皮衣的自画像，1500 年

1471 年生于纽伦堡
1528 年卒于纽伦堡

十三岁的自画像（细部）
Self-Portrait aged 13
1484 年
特制纸上银尖笔，27.3 cm × 19.5 cm
维也纳，阿尔贝蒂娜博物馆

第 35 页
穿皮衣的自画像
Self-Portrait in Fur Coat
1500 年
椴木板上综合材料，67 cm × 49 cm
慕尼黑，老绘画陈列馆

在近代早期，没有哪个艺术家的自画像比丢勒在 1500 年创作的真人等大肖像更庄严与自负，再也没有哪件作品能以如此的骄傲与谦逊将虔诚的教训和进入 16 世纪后主导画坛的艺术的反思合二为一。

在丢勒正面像头部的两侧与眼睛同高的位置，以金色古体写成的题字、花押和日期组成了一条结合人文主义与基督教思想的自我宣言："我，纽伦堡的阿尔布雷希特·丢勒，在 28 岁这年，以适合我的色彩画出了我自己"（Albertus Durerus noricus / ipsum me propriis sic effin / gebam coloribus aetatis / anno XXVIII）。现代取代了中世纪，而丢勒将自己视为人类的典范、艺术家、最接近上帝的人。在这幅绝妙的作品和其中果断且现在看来令人困惑的天才笔触里，艺术家在镜中的容貌转变成了理想化的基督形象，使几个世纪的艺术爱好者与专家都惊叹不已。

画家严格对称的半身自画像从深沉的背景中浮现出来。他身着盛装，胡须整齐，短髭轻扬，长长的卷发也打理得格外精致。在画面的底部，丢勒着重表现的右手将皮衣的毛翻边拢在胸前，但同时，手的姿态也构成了一种绘画的修辞。这张自画像宛如一尊雕像，画中的一切都经过了精心的排布与设计。画面整体的明晰来自对细节（毛孔、皱纹、卷发）的深入刻画。画家的面孔经过了微微美化，显得冷漠而严肃。画家的脸位于正中，也就是说，鼻子的中线同样是整个画面的中线，在画面横向和纵向的比例中体现"黄金分割"。画家的双眼也在一条水平线上，若把这条线延长，就可以串连起文字。这条水平线确定了这幅画的测量单位，使人物以及画面各部分都在几何学上达到平衡。脸是椭圆形，头发是三角形，躯干是长方形，而领子构成了一个角。这些图形的组合遵循了拜占庭式圣像的基本设计法则。丢勒通过将这一神圣的公式用在自画像中，宣告他自己与他的艺术的理想的最高境界。他平静地望着观者，仿佛在说："我依上帝之形而生，从多种意义上来说都是如此：作为创世纪中的人类，作为遵守基督诫命的纽伦堡市民，也作为一个欲将未来画家的技法建立在新的洞察力和知识的基石上的著名艺术家。"

丢勒通过这幅含义丰富的作品总结了他幼时便开始的自我反思。1484 年，只有 13 岁的丢勒便"用一面镜子"作了自画像，并在这张艺术史上最早的小孩画像上签了名。这幅绘于 1500 年的板上作品是丢勒一系列自画像的顶点，他一生都将其存放在工作室中，作为对自己的劝诫。这或许是因为这幅画太容易被人误解了，而它理应被看作（起初最好是只被艺术家同僚看作）一种理想的对基督教艺术的人性的人格化表现。

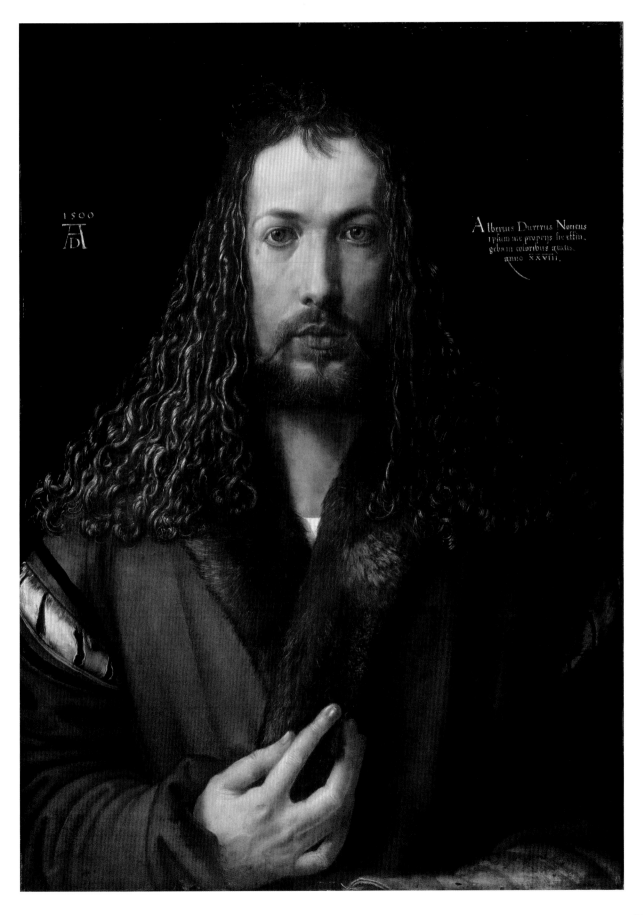

乔尔乔内
扮成大卫的自画像，约 1510 年

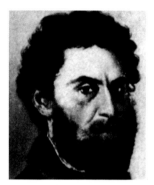

1476/1477 年生于威尼托自由堡
1510 年卒于威尼斯

温斯劳斯·霍拉
乔尔乔内自画像
Self-Portrait of Giorgione
1650 年，蚀刻版画，26 cm×19.4 cm
维也纳，阿尔贝蒂娜博物馆

第 37 页
扮成大卫的自画像
Self-Portrait as David
约 1510 年
布面油彩，52 cm×43 cm（经裁切）
布伦瑞克，安东·乌尔里希公爵博物馆

画中人物尚是一个青年，他留着齐肩的长发，挑衅地抬起下巴，双唇紧闭。他的眼皮微微泛红，眼窝笼罩在阴影中，目光忧郁地看向我们，鼻子上方因怒火产生的皱纹增加了这种强度。他虽挑衅地望着我们，却也将右肩转向我们。这种热切与轻蔑的自负形成了强烈的对比。作品中对身体的刻画与亮部的处理同样产生了张力。画面在总体上是暗色的，人物的头发、喉咙和胸膛都隐没在黑暗中，辨不清起始，但画面中仍有几处明确的亮部：人物极具情感的面部表情，以及他米色与绿色衣服上那块闪亮的金属肩章。可以看出，他穿着的是作战的盔甲。乔尔乔·瓦萨里撰写的 16 世纪中期的艺术家的生平已经告诉我们，他不是别人，正是画家本人。

乔尔乔·达·卡斯泰尔弗兰科，又名乔尔乔内，在他工作的威尼斯的艺术史上有着卓越地位。虽然已没有关于他生平的史料传世，但他和丢勒一样，是开启近代历史最重要的革新者之一。他的作品富含音乐的韵律，常充满神秘的色彩，据说他在贝利尼画室的旧艺术和提香的新艺术之间架起了桥梁。传说，他通过莱奥纳多·达·芬奇的作品掌握了晕涂法（sfumato）的生动用色，并进行发展。他应该接受了良好的教育，通晓音乐与诗歌。因此，这幅充满张力特征的晚期自画像（乔尔乔内在作品完成不久后死于鼠疫）的确配得上他的修养与野心。

有时，即便画作在漫长的传世过程中不再完整，它们仍是最好的原始资料。这幅收藏在布伦瑞克的自画像便是如此，它已然经过了裁剪，赋予作品神秘色彩的重要部分早已遗失不见。但好在温斯劳斯·霍拉在 1650 年乔尔乔内的作品尚完整时便制作了蚀刻版画，我们可以通过他的作品来复原原画。复原的部分解释了这幅画作中自负与忧郁的奇异结合。

在原本的构图中，画中的人物正抓着画面底部围墙上巨人歌利亚的头颅，也就是说，画中人即是《圣经》中的年轻英雄大卫。乔尔乔内赋予了自己两重的英雄角色。其一是正直的英雄大卫。乔尔乔内将戏剧性的大卫"形象"转化为了新时期理想化的艺术大师。但艺术家本身即是受到神圣启示的精神英雄，因此他们必须忍受作为艺术家的忧郁痛苦，看看菲利波·利皮修士、萨尔瓦多·罗萨和尼古拉·普桑的自画像（第 33、47、49 页插图）便知道了。所以，乔尔乔内的这幅自画像表情才如此奇怪与纠结。这也解释了画中的伪装、布景与自我强调。乔尔乔内的《扮成大卫的自画像》是欧洲艺术史上第一幅寓言性的艺术家自画像。

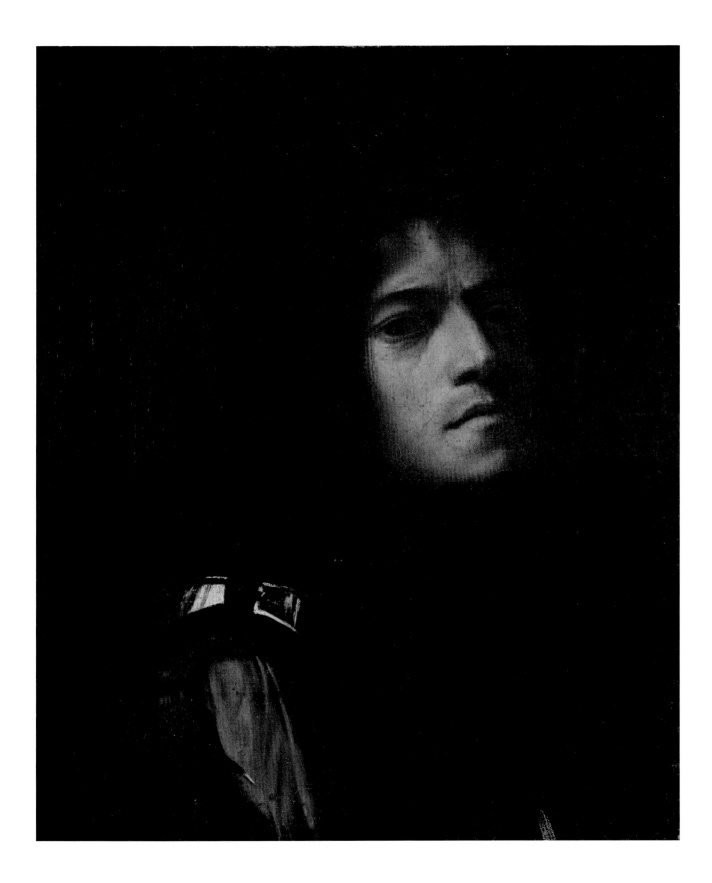

帕尔米贾尼诺

凸镜中的自画像，约 1523 / 1524 年

1503 年生于帕尔马
1540 年卒于卡萨尔马焦雷

年轻男子肖像（自画像）
Portrait of a Young Man (Self-Portrait)
1524 年
布面油彩，59 cm × 44 cm
巴黎，卢浮宫

弗朗切斯科长相美丽，五官优雅，比起人类，更像一个天使，所以他在这张圆形画中的形象是神圣的……玻璃的光泽、光影的反射全都一一被忠实地再现出来……

——乔尔乔·瓦萨里评帕尔米贾尼诺《凸镜中的自画像》，1568 年

第 39 页
凸镜中的自画像
Self-Portrait in Convex Mirror
约 1523/1524 年
圆形弧面木板油彩，直径 24.4 cm
维也纳，艺术史博物馆，绘画陈列室

自画像作为一种艺术体裁在 16 世纪早期已达到盛期。关于形似创作、角色扮演、显示声望的哲学与艺术原则或已建立，或正在发展之中。这时的艺术家自画像可以蕴含多样的反思，帕尔米贾尼诺的《凸镜中的自画像》便是一例。

帕尔马年轻的绘画天才弗朗切斯科·马佐拉，即我们所说的帕尔米贾尼诺，在他 1523 年（或 1524 年）创作的自画像中呈现了错视效果。他没有直接地描绘自己，而是天才地捕捉了圆镜中一个面目变形的瞬间，并以油彩将其绘制在了木质圆形表面上。这是一种"矫饰主义"的表现手法，意在激起观者对绘画真实性的认识，既有新意，又保持了对世界的形似镜像的刻画。

帕尔米贾尼诺在作品中实现了两种呈现方式，这看似新颖独创，实则是建立在前人传统的基础上。平图里乔（第 14 页插图）在 20 多年前便通过自画像来反思绘画媒介了，虽然不及帕尔米贾尼诺的作品精巧复杂。他们两人的自画像都显示出对绘画虚幻性的自知。据记载，帕尔米贾尼诺有着天使般的容颜，视拉斐尔为楷模。在这幅自画像中，他不遗余力地证明自己的尽人皆知，证明自己是深刻理解绘画这一启蒙媒介的大师，证明自己即是当代的拉斐尔。在这幅球面画的边缘，他将画室的空间要素顺着圆形边框进行了变形，但仍将焦点集中在了他柔和的脸庞与警觉的双眸上，也就是说，他的脸庞几乎没有变形。在画面底部的前景中是画家苍白、放大的手。他的手指虽被凸镜的变形效果拉长，却仍优雅地微微弯曲着，手中握着的是某种绘画用具（铅笔或是木棒？）。长满老茧的干苦工的人的手可不是这样。这绝不是工匠之手，它从时髦的褶饰边袖子中伸出来，是"充满智慧"的大师之手。

绘画重视理性的控制，而这种控制力正是通过描绘变形表现出来的。整个画面的色彩在柔和中透着一丝冷调，镜中的轮廓与色彩自然地改变着清晰度。因此，帕尔米贾尼诺，尤其是他的作品，成了表现精确观察与镜子反射效果的典范。变形的镜子含蓄地讲出一条真理：绘画不过是幻象，但却是世间最美丽的幻象，且比那自然映在人们眼中而转瞬即逝的幻象持久得多，它只在移开视线时消失。鲁道夫·普莱梅斯伯格尔在 2005 年正确地指出，帕尔米贾尼诺这张经过双重反映的自画像是一幅"合成"图像，"其不自然性与人工性仍值得我们深入探讨"。1524 年，年轻的帕尔米贾尼诺将这幅画献给了教皇克莱门特七世，他或许相信他呈献的是一个艺术历史的片段。

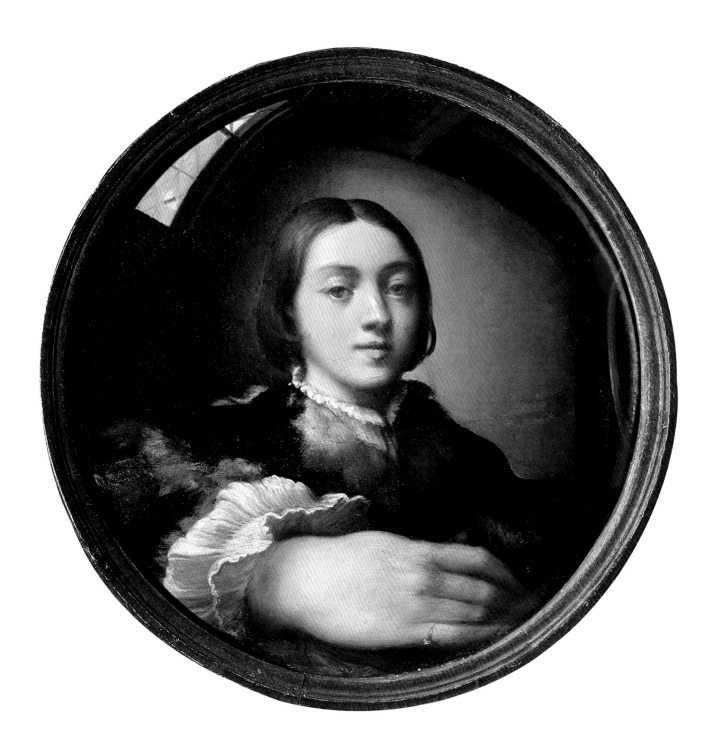

米开朗基罗
圣巴多罗买人皮自画像，1536—1541 年

1475 年生于卡普雷塞
1564 年卒于罗马

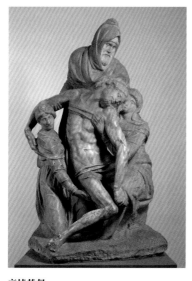

哀悼基督
Pietà
约 1547—1555 年，大理石，高 226 cm
佛罗伦萨，大教堂博物馆

第 41 页
圣巴多罗买人皮自画像，《最后的审判》细部
Self-Portrait on the Skin of St Bartholomew
1536—1541 年
湿壁画，整体尺寸 1700 cm × 1550 cm
罗马，梵蒂冈，西斯廷礼拜堂

米开朗基罗·博纳罗蒂登上了历史舞台，他是史上第一位艺术天才，或用现代的语言来讲，第一位艺术偶像。教皇与贵族款待他，争鸣的文化界讨论他，艺术家们崇拜他，人们误解他、惧怕他，这位伟大的雕塑家与画家在他的时代已然成了一个传奇人物。但他从没有画过一幅真正意义上的自画像。那些看起来像是描绘了他本人的图像，只是他"隐藏"自我的画像。而即便这些图像也展现出一种自我怀疑的态度。

西斯廷礼拜堂的祭坛墙上，在湿壁画《最后的审判》的中间位置，审判者基督的右侧，我们可以看到拿着象征物的耶稣门徒之一、殉道者圣巴多罗买。他右手握着传说中那把活剥了他人皮的刀，左手则握着他被剥下的皮，包括那张带着饱受折磨的痕迹与鬼魅般的空虚感的脸部。历史上的观者早已发现这张破烂的人脸皮和艺术家那张纠结而忧郁的脸十分相像。其他艺术家通过作品记录下了这位神圣的艺术家阴沉的面容，米开朗基罗自己也曾在至少一件雕塑中表现自己的样貌。在佛罗伦萨的《哀悼基督》中，尼哥底母悲伤地将刚刚从十字架上卸下的耶稣搂在怀中。尼哥底母很可能也是米开朗基罗隐藏的自塑像。同时，观者还惊讶地发现，《最后的审判》中坐在云端的圣巴多罗买与他手里提着的人皮毫不相像，反倒与米开朗基罗臭名昭著的同时代人彼得罗·阿雷蒂诺（1492—1556 年）一模一样。在那个时代注意到这一点的人，一定也都听说过这位阴晴不定的艺术巨匠与迷人的文学领袖之间的不和的传闻。流言与传说在此汇合了！

直到约 400 年后的 1920 年左右，关于米开朗基罗的各项研究才产生交集，使艺术与生活有理有据地联系起来。以此种观点看来，米开朗基罗将自己画成殉道者的人皮来显示他卑劣的生命本质。面对世人对艺术的狭隘看法以及暴露在上帝无情的审判之下，他深感无力，而这种无力感正是自我夸耀与自我贬损之间的裂隙中所固有的悲剧性的个人殉难。另一方面，阿雷蒂诺之流也总是让神经过敏的米开朗基罗心烦意乱。同样重要的是，剥皮是更新与重生的象征。如果以积极的意味解释，剥皮表现了对世俗名声的渴望与在天堂得到救赎的信念。只有通过才华和信仰，才能在象征的意义上脱皮破茧。一旦成功，想象将插上翅膀，但攻击也将随之而来。米开朗基罗通过这种方式来在《最后的审判》中戏说他个人的命运，讲出了一个老生常谈的概念——艺术是种痛苦的劳作。造物主赋予艺术家创造的才华，但同样赐他们以苦痛。

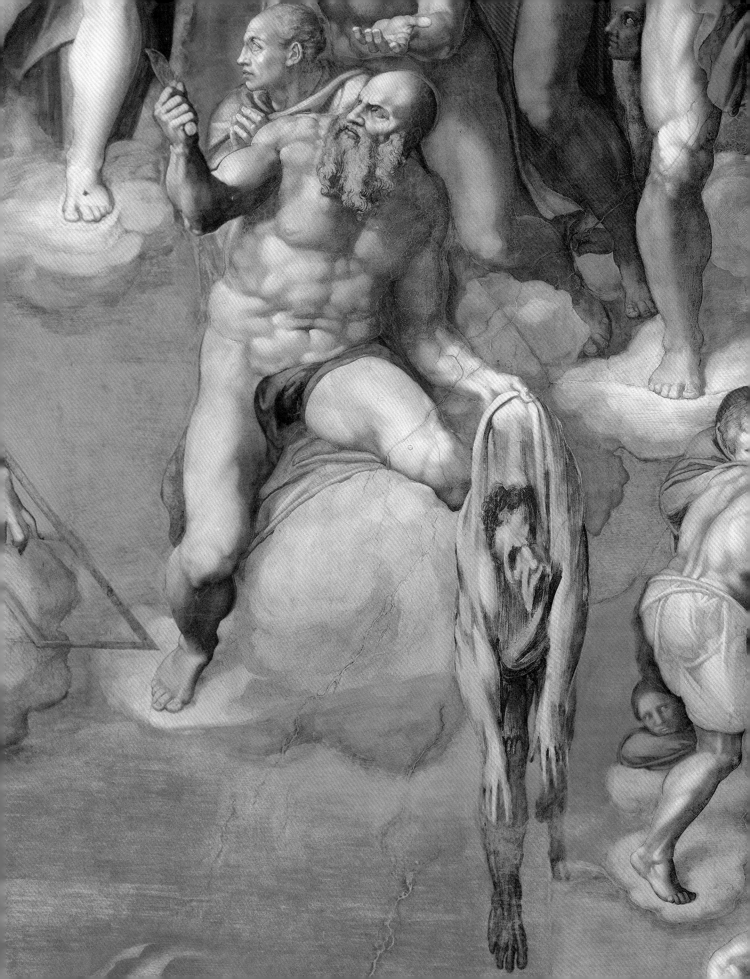

卡拉瓦乔
持歌利亚首级的大卫，1609 / 1610 年

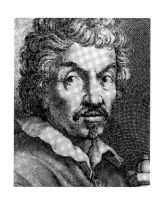

1571 年生于米兰
1610 年卒于埃尔科莱港

……另一幅大卫半身像中，大卫抓着歌利亚的头发提起他的头，歌利亚就是他的自画像。他表现了一个赤裸左肩的青年，手里拿着剑。画面的背景与阴影色彩浓重，为了使作品与人物更有冲击力，他惯常这样做……

——乔瓦尼·彼得罗·贝洛里，
1672 年

第 43 页
持歌利亚首级的大卫
David with the Head of Goliah
1609/1610 年
布面油彩，125 cm×101 cm
罗马，博尔盖塞美术馆

米开朗基罗·梅里西·达·卡拉瓦乔是巴洛克早期一位劣迹斑斑的画家。在他的自画像中，他没有像乔尔乔内（第 37 页插图）一般将自己视作英雄人物大卫。相反，他将自己的脸画在丑陋的巨人歌利亚被割下的头颅上，强烈的自我贬损之意与米开朗基罗在西斯廷礼拜堂的人皮自画像（第 41 页插图）相似。为了彰显歌利亚的卑劣与不幸，他让大卫抓着歌利亚的一簇头发将他的头提到画面的前景中。

因此，歌利亚的脸仿佛跃出画面，突兀地呈现在我们眼前。这张脸曾以其原本面貌出现在许多其他图像之中，让我们一眼就认出了它。卡拉瓦乔将自己的面孔丑化了，我们看到的只是一个充满仇恨与痛苦的面具。他的眼睛已经失去光芒，凌乱的眉毛上方露出置他于死地的伤痕。他仍张着痛苦喊叫的嘴，牙齿折断，鲜血喷涌。死人灰黄暗淡的脸色与胜利者大卫年轻的肉体形成了鲜明的对比。大卫代表了人间的善与美，代表了一切使上帝心悦的品质。但大卫不只是一个斩下敌人首级的青年俊杰，他似乎对自己的剑下亡魂显示出片刻的同情。他青春的容颜虽笼罩着阴沉的怒火，但也因这必要的残忍屠杀而流露出一丝悲伤。他哀悼般地低下头，好似乔尔乔内（第 37 页插图）笔下的英雄青年一般，让人想到作为赞美诗人的大卫的诗意灵感。诚然，大卫兀然伸出的手臂和剑刃平行，说明作品的基调仍是英雄气概。

正如贝洛里在 1672 年的讽刺的评价，画中所有的人物与元素都被包裹在卡拉瓦乔"惯常的"黑暗中。乍看起来，这是十分自然的夜晚的黑暗，但仔细观察便会感到明显的人为本质和刻意的神秘感和夸张化。卡拉瓦乔的光照常有一种强力的揭示作用，在这幅作品中也不例外。另外，片段化与令人眼前一亮的重组同样是卡拉瓦乔典型的创作方法，这些手法使这幅歌利亚自画像显示出惊人的现代性。

但是，为什么这幅画如此消极？卡拉瓦乔又为何要将自己贬损为低贱丑陋之人？假设自画像从根本上要传递积极的信息，那么这幅古怪的自画像想要传达什么积极的意味呢？我们无法确定。也许，在卡拉瓦乔那带着丑闻与犯罪污点的人生末尾，他开始反思自我，甚至可能以此画作为公开的道歉。他个人的罪恶，他在艺术上的"恬不知耻"，他凶残的个性（他在 1606 年被指控蓄意杀人），以及他的艺术天资，这些都造就了这个复杂的自我解释。这幅画有多重意味：基督教的道义教导，只有"厌恶自己，在尘土和炉灰中懊悔"（《约伯记》42:6）的人才能得到拯救。只有承认了丑陋的人才知晓美丽的条件。或者说，谁若懂得扮演丑恶之人，谁就获得了自由。

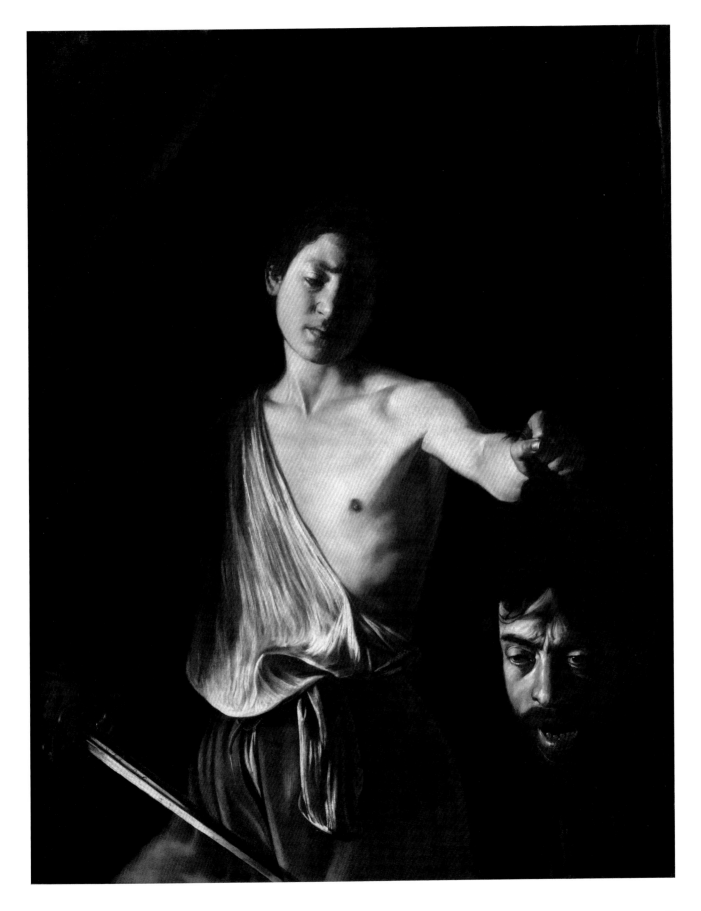

彼得·保罗·鲁本斯
忍冬花荫下，约 1609 / 1610 年

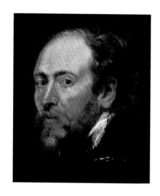

1577 年生于锡根
1640 年卒于安特卫普

她既不反复无常也没有任何女性的弱点，只有善良与温柔，正因为这些美德，在生前无人不爱戴她，而死后无人不哀悼她。

——彼得·保罗·鲁本斯，1626 年

第 45 页
忍冬花荫下
The Honeysuckle Bower
约 1609/1610 年
板上布面油彩，178 cm × 136 cm
慕尼黑，老绘画陈列馆

鲁本斯是一个早期的"艺术家贵族"，他不但通过理论主张自己的天才与神圣性，还以职业特权甚至是政治机构赋予的权力来证明自己。17 世纪之后，作为制造者与商人的艺术家也可以保有学院院长、外交随员和议员等职位，如果独立艺术家获得了商业上的成功，又能遵循正确的婚姻政策，便可得到贵族地位。鲁本斯是第一个全面体现了这一点的艺术家。在经历意大利与西班牙的学徒生涯之后，他于 1608 年回到安特卫普，次年成了西班牙统治者及其配偶的宫廷画师，并与贵族女子伊莎贝拉·布兰特完婚，一年后在瓦珀得到了一块地。在那里，他如修建宫殿一般经营自己的府邸，得体地展示了他的种种成就，并进一步扩展了他的绘画与版画工作室。除此之外，他还受命前往英格兰与西班牙担任外交职务。只有了解了鲁本斯出色而丰富的职业生活，才能够理解这幅收藏于慕尼黑老绘画陈列馆中的《忍冬花荫下》所具有的复杂内涵。

鲁本斯时年 32 岁，将自己与年轻的妻子伊莎贝拉画在一起。他们的穿着潇洒而优雅，沉浸在新婚的幸福之中。夫妇俩好像刚结束散步，在忍冬树荫下坐了下来，看起来非常享受他们这种充满隐喻的自然"环境"。鲁本斯现在是大庄园主，两腿交叉坐在栏杆上，右手托着坐在他身旁略低一点的草地上的妻子的手，两人微微靠近彼此。妻子虽然坐得低，在社会地位方面却绝不逊于丈夫。她深情地握着鲁本斯的手，向画外的观者投来冷静而友善的目光。绉领、佛罗伦萨礼帽和织锦紧身上衣，加之她头部的方向与坐姿，都漫不经心地强调了这一鞠躬姿势中微妙的张力，而她放松的左臂与左手中的扇子则将之进一步强化。她的鞠躬得到了丈夫鲁本斯肢体上的回应，这从他手臂的位置和手的姿态中可以看出，而他橙色的紧身裤与妻子酒红色的长裙形成对比，给画面平添了一丝活泼的氛围。

画中的鲁本斯从高处俯视着观者，面沉如水，如同在沉思一般。但他绝不像现代的游览者起初可能会认为的那样对生活感到厌倦。在他其他的画像中，我们也能看到这种坚定而克制的目光，这种目光来自他深厚的人文修养以及斯多葛派对内心平和的追求。以自控与自信为前提的生活享乐——这便是这个眼神蕴含的哲理。这对夫妻显然知道他们对彼此的重要性，懂得无论是作为法律夫妻还是神仙眷侣，他们在一起的日子都无比珍贵。他们周围的一切都郁郁葱葱，欣欣向荣。在画面左下，景色一直延伸到远方。鲁本斯遵循"爱情花园"的图像传统，将他个人、家庭与艺术上的幸福全部融在了这幅作品之中。

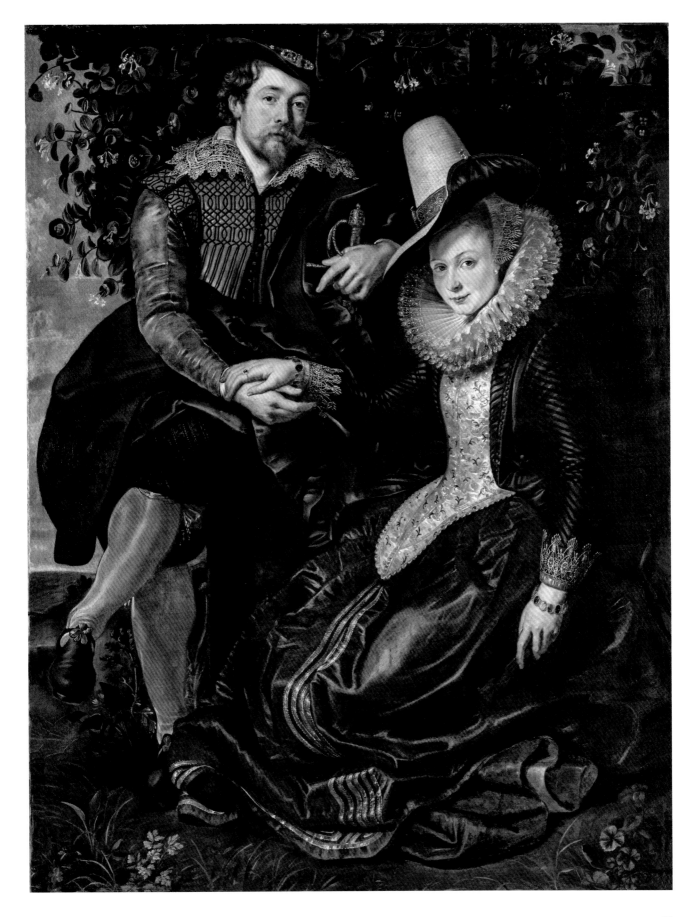

萨尔瓦多·罗萨
哲学，约 1645 年

1615 年生于阿雷内拉
1673 年卒于罗马

Aut Tace/
Aut Loquere Meliora/
Silentio
保持沉默或说胜于沉默的话

"就算你一言不发，你仍是个哲学家"，这句话不仅表达了对沉默的欣赏与对闲谈的鄙视，还特别点出了沉默的哲学地位。换句话说，值得赞赏的不是没话说的人的无聊的沉默，而是深思的、敏锐的、创意的与博学的沉默。对于艺术而言，沉默自古代起便十分重要。因此，人们常把诗歌的画面感和绘画中的诗意相比较，来赞誉不同形式的表达与交流方式，并强调它们内在共同的劝导作用。

萨尔瓦多·罗萨是 17 世纪最多才多艺又别具一格的艺术家之一，主要活跃在罗马和佛罗伦萨。他运用各种语言手段来达到劝导的目的，并对这些方法加以批判。在 1662 年前后，作为一名画家、雕刻师、诗人、演员和音乐家，他为自己创作了一座生动的图像纪念碑。他被绘画、哲学和讽刺性的随想曲中的形象围绕着，以此将自己誉为一个充满灵感，能够准确地捕捉与刻画的天选之人。而这幅作于 1645 年前后的自画像同样精彩。正如克里斯廷·帕茨在 1998 年和 2005 年证明的，罗萨本人在这幅画中象征了怀疑主义精神中笼罩着的忧郁的洞察力。

在风雨欲来的天空下，一个身披红棕色大衣、右手持文字板的四分之三人像呈现在我们眼前。板上的铭文奉劝我们保持沉默，除非我们确实有比沉默更好的话要讲。与这句罗萨从古典格言中借鉴的挑衅的警语相配，他表情忧郁地将头倾向一侧，黑色帽檐下的一双眼睛锐利地盯着观者。这个乖戾的男人紧闭双唇，充满愁绪的面孔只被照亮了半边，一如他深色大衣与天光的对比。正如我们已经提到的，罗萨身裹一件红棕色大衣，更确切地说，这是一件玫瑰木颜色的大衣，它的领口被罗萨系起。但仅仅将领口系起似乎还不够，他将左手放在胸前，好像给自己上了一道门闩。

画中的人物看起来十分严肃和疏离。但毋庸置疑的是，这个令我们微微仰视的男人也对我们提出积极的忠告，正如画面上也偶尔有精心安排的亮部一般。他自己近乎粗暴地追求真理，却因世间充斥的闲言碎语而深感痛苦，因此，他要求观者同样勇敢地追求与揭示真理，同样鄙弃含混空洞的话语。只有哲学与艺术才能够讲出真理。

如此一来，画中人物与这整幅作品都成了真理的证言和二者的自证。虽然画布与颜料只能通过沉默来实现它们的修辞，画面中身裹哲人大衣的男子也只是通过静止来要求我们，但这种共同的沉默在任何时刻都可以转化为言语和响亮的格言。拉丁语中"玫瑰花下"（sub rosa）意为"私下地"。罗萨说，在其他事物中的玫瑰是沉默之象征。他通过他的自画像赋予我们使命。

哲学
Philosophy
约 1645 年
布面油彩，116.3 cm × 94 cm
伦敦，国家美术馆

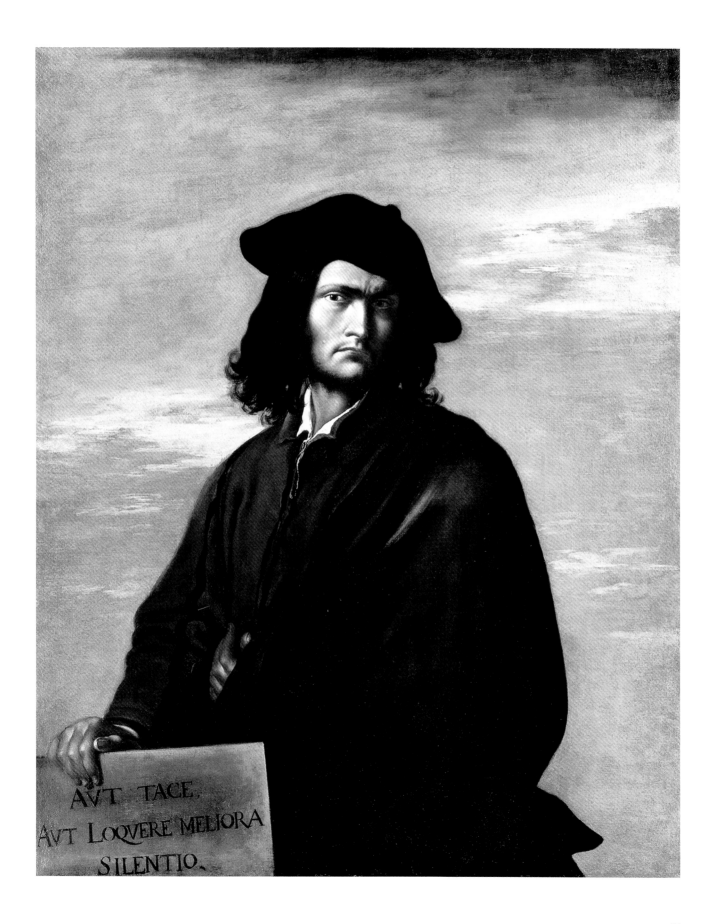

尼古拉·普桑
自画像，1650 年

1594 年生于雷安得利斯
1665 年卒于罗马

自画像（细部）
Self-Portrait
约 1630 年
纸本红粉笔，25.6 cm × 19.7 cm
伦敦，大英博物馆

尼古拉·普桑的艺术体现出了规则的秩序感，这正是 17 世纪所推崇的艺术理念。他的人物构图很"古典"，或者说平衡，不过分拥挤，且以素描为基础。即便画中的光线与颜色最为突出时，其感性的特质也被规则严格地控制。当画面中出现叙事与寓言性的暗示时，普桑也会以他的文学修养为基础加以想象。普桑 1650 年的自画像由他在巴黎的朋友和赞助人保罗·弗雷亚尔·德·尚特卢（1609—1694 年）委托，在罗马绘制，画中精心地涵盖了上述所有特征。这幅画是友谊的象征，从多个角度表现了普桑的能力、知识与情感，并将其和谐相融。普桑需要在画中努力应对他个人的紧张情绪。他刚刚大病初愈，尚且虚弱便要面对个人与职业的重重危机。因此，面对他自我怀疑的审视与严于律己的苦干，我们不难明白其背后的心理。

这位 56 岁的艺术家严肃地看着我们。他像古今许多艺术家一样选择侧身扭过头面对我们的姿势，这种巧妙的姿势让他显出一丝怀疑与忧郁。他的面孔只被照亮了半边，眉头紧蹙，眼睛泛红，双唇有力。他右手扶在画板上，手指上戒指的宝石闪闪发亮。而他黑色的斗篷则让人想起古典时期哲学家的装束。他头顶丰盈漂亮的卷发不是真正的头发，而是一顶假发。

画面的景深很浅，只有红色的椅背表现出画面的深度。背景中放着许多油画作品，有些已经裱了框，一个叠一个地摆在一起。最前面的画布上什么都没有画，只有阴影与一行题字：为想法预留的空间，未画或不可画。

因此，画面整体呈格网状，但画框有节奏地彼此交错重叠，充满张力，使画面避免流于程式化。正是角与十字之间丰富的相互关系才让我们认识到坐姿表现出的对称以及对偏差的布局。比如，普桑忧郁的眼睛稍稍偏离了背景中两幅油画框之间的水平线。但恰恰是因为这种近似水平，我们的目光才被引领到唯一能看得清内容的画框上，那才是这幅画的重点。我们可以看到一个衣着美丽的女子被半掩着，以画中画的形式呈现在画面中。她头戴一顶饰有眼睛的金冠，正对她那幅画里某个我们看不到的人微笑着，而在我们看不到的地方，有两只仿佛从外部伸出的手正拥抱她。

与普桑同时代的艺术作家乔瓦尼·彼得罗·贝洛里（1613—1696 年）曾对这个引人遐思的女性形象进行解读。他认为她是绘画的拟人形象，在普通的眼睛之上还长着透视之眼。而拥抱她的是"艺术之爱"，即友情，此处的友情也可以引申为人类间的友情。因此，普桑在画面的这个部分详细地映射了两重友谊，使这幅自画像得以成为个人与艺术的宣言。

第 49 页
自画像
Self-Portrait
1650 年
布面油彩，98 cm × 74 cm
巴黎，卢浮宫

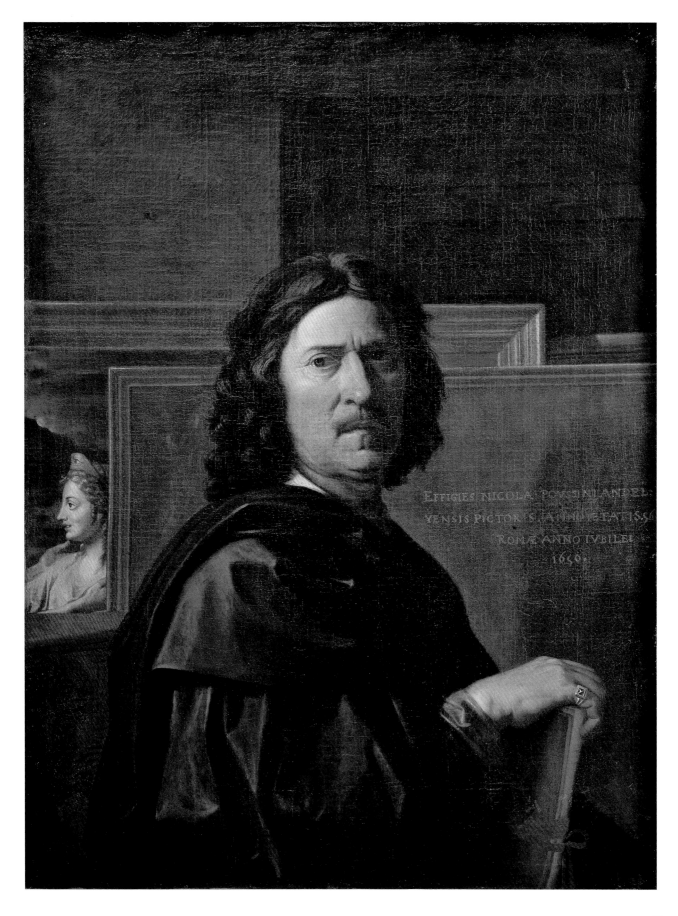

大卫·贝利

有虚空象征物的自画像，1651 年

1584 年生于莱顿
1657 年卒于莱顿

后来我察看我手所经营的一切事，和我劳碌所成的功：谁知都是虚空、都是捕风、在日光之下毫无益处。

——《传道书》2:11

第 51 页
有虚空象征物的自画像
Self-Portrait with Vanity Symbols
1651 年
布面油彩，89.5 cm × 122 cm
莱顿，雷肯霍尔市立博物馆

在艺术史中，将一幅画划入一种题材常常十分重要，只有通过将这一题材的象征物都纳入画面之中才能实现。从这种意义上而言，几乎再没有自画像和静物的组合能比莱顿画家大卫·贝利的这幅自画像更加精彩和有教育意义了。贝利特意选择了横向构图，意味着画中的重点不仅仅是丰碑般的人像，各种重要的物品也享有同等的地位。

一位画家正坐在工作室角落的桌边，桌上摆满了各式各样的装饰品和艺术品。他身后的墙壁上挂着画，窗帘的帷幔从天花板上垂下来。要不是墙上挂着的调色板和画家手中的腕杖，我们根本不会知道这是一间过分拥挤的画家工作室。坐在桌边的画家正是贝利，他在当时是一位成功的静物画家。他是这些物品的拥有者和使用者，并将它们用作寓言的道具。他向我们展示着他的世界，虽然我们无法马上捕捉这些物品的全部细节，理解它们隐秘的寓意。贝利左手中拿着一幅椭圆形的老者肖像，向我们着重展示。在这幅画像旁边是一幅形式类似的女性肖像画，还有竖笛、烛台、一立一卧的两只玻璃杯、刀、硬币、一小束花、首饰盒、几枝枯萎的玫瑰、小雕塑（酒神女祭司和圣塞巴斯蒂安）、文稿、珠子项链、书、烟斗、沙漏，还有前景中绝不会错认的头骨。

这些充满象征意义的物品无论是在数量上还是种类上都十分值得注意，并且是在"有意无意间"被放在一起的。它们似乎是在使用中忽然被人拿走，定格在此时此刻。转瞬即逝与日濡月染同在，立着的玻璃杯几乎还是满的，一缕青烟从烛芯升起，沙漏中细沙流坠，玫瑰方才还在盛放。三个肥皂泡飘浮在这些物品上方，脆弱而透明。但除了画家想要显示自己是个静物画专家之外，这些物品还和自画像有什么关系？

因为，这幅画中的一切都表现出自欺欺人。桌边挂着的一张纸上写着出自《圣经》的"虚空的虚空"（vanitas vanitatum），这句话下方是画家的签名与作品创作的年份，即 1651 年。这年大卫·贝利 67 岁，绝不可能是坐在工作室桌边的年轻画家。这位年轻人若有所思地望着我们，腕杖似是无意地指着地面，他在以一个思想者的身份忠告我们要认识虚空吗？谜底就在两幅椭圆形的肖像画中。这两幅画或多或少地再现了作自画像时贝利的形象和他的妻子在 1642 年的容貌。因此，画中看起来年轻了 40 岁的年轻人是以后来人的视角描绘的，他正看向自己的未来，也就是这张自画像被绘制的时刻。他同我们一样，深知他将走上和所有生命一样的道路，在死亡中化为一具骷髅。

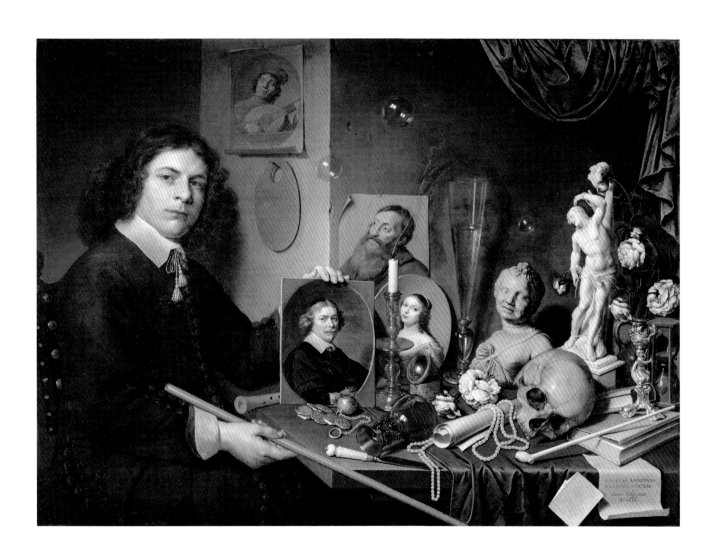

迭戈·委拉斯凯兹

委拉斯凯兹与国王一家（宫娥），1656 / 1657 年

1599 年生于塞维利亚
1660 年卒于马德里

自画像（细部）
Self-Portrait
约 1640 年
布面油彩，45.8 cm × 38 cm
巴伦西亚美术馆

愿你从世间最伟大的君王这崇高的
形象中获得启示 / 他的一个表情变
化，都让那些有幸一睹真容的人
震颤。

——弗朗西斯科·巴切科引赫罗尼
莫·冈萨雷斯·德·比利亚努埃
瓦，1649 年

第 53 页
委拉斯凯兹与国王一家（宫娥）
Velázquez and the Royal Family (Las Meninas)
1656/1657 年
布面油彩，318 cm × 276 cm
马德里，普拉多博物馆

委拉斯凯兹用《宫娥》造就了欧洲绘画的高光时刻。就自画像体裁的标准而言，这幅画将传统要素融入了大胆新颖的场景之中。传统指的是艺术家工作状态的自我描绘：画家在画架旁。但这张画中的眼神、反射和样貌的相互关系都是多么精彩啊！

迭戈·罗德里格斯·德·席尔瓦-委拉斯凯兹是西班牙宫廷画家、内侍、首席典礼官、罗马学会成员，他在画面的边上，身处宫殿的房间中，身旁是高高的画架。他刚刚从调色盘上提起笔，正要在画布上落笔，但他的目光却没有跟随着这一动作。我们起初或许会以为他正注视着身旁欢快的场面，但他既没有看向前景中央可爱的玛格丽特公主和她身旁的宫娥，也没有看向右侧前景中的侏儒和她的矮人同伴尼古拉·佩尔图萨托，后者正在逗弄一条睡眼惺忪的大狗。在这个挂满画作的大厅中，他当然也没有看向中景的王后仕女和侍从。委拉斯凯兹正注视着我们。我们？

我们是他关注的焦点吗？画面的背景提供了启示。背景中还有一位国王的侍从，他一边拉上门口的帘子，一边看向我们。更确切地说，他正看向委拉斯凯兹正在画的作品，而我们只能看到画的背面。在这位侍从旁边的背景中，一面镜子正闪着微光。我们可以从镜子中看到西班牙当权者夫妇腓力四世与玛丽安娜模糊的面容。两位尊贵之人在画中只有镜子中的反射吗？镜子的反射来自哪里？或是来自一幅尚未完成的画作，或是国王夫妇本人，在后一种情况下，他们大概正站在我们所在的位置上。

无论是何种情况，出现在委拉斯凯兹画布上的只会是国王与王后。我们眼前的这幅画有一些和画家画布上不一致的地方，揭露了它们在转换中多层次的相互关系：首先，这两幅画虽不同但却构成一个整体；其次，两种不同的"映射"彼此关联，一种是镜像（虽然镜子也是画的），另一种是委拉斯凯兹通过绘画反映自己的形象；最后，《宫娥》的内在和外在分别表现的是国王夫妇和画家，表现方式不同，却彼此相通。

此外，委拉斯凯兹将国王与王后置于画外不可见的位置，画中只有他们反射在镜子中的形象，而自己则像是画中的君王，这一做法本身便前无古人，后无来者。但如果我们意识到西班牙王室是绝对的存在，超越了感官，便可以理解这种表现方式不但是有意义的，而且是必然的。只有通过这种方式，王室的权威才能与虚构之绘画艺术统一。因此，这些明显的矛盾歌颂了最高权威的荣耀与高贵。毋庸置疑，这幅画的真正目的正是赞颂权威，委拉斯凯兹也正是通过这种构图巧思证明了他作为艺术家的卓越地位。他既构成了这幅画，又统领着这幅画。他统领的是一切可见与不可见的形象。

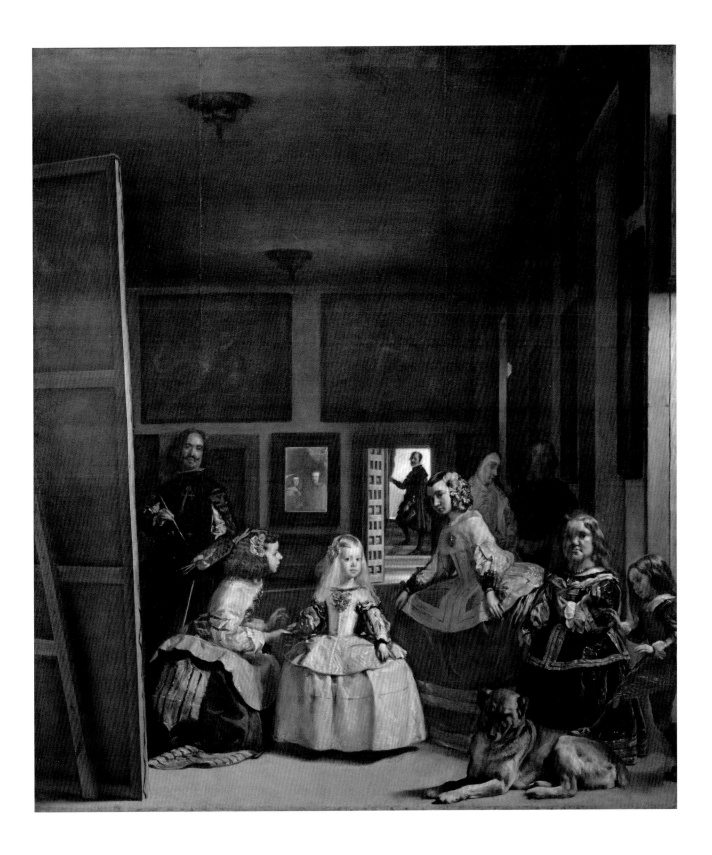

伦勃朗·哈尔曼松·凡·莱因
扮成宙克西斯的自画像，1662 / 1663 年

1606 年生于莱顿
1669 年卒于阿姆斯特丹

63 岁自画像（细部）
Self-Portrait at the Age of 63
1669 年
布面油彩，86 cm × 70.5 cm
伦敦，国家美术馆

第 55 页
扮成宙克西斯的自画像
Self-Portrait as Zeuxis
1662/1663 年
布面油彩，82.5 cm × 65 cm
科隆，瓦尔拉夫－里夏茨博物馆

在 17 世纪，没有人能将文学与社会的角色游戏玩得像荷兰人伦勃朗那样炉火纯青、变化多端。他通过近 90 幅自画像证明了自传性的乐趣与构建场景的欲望如何为自我表现带来多种多样的变化。伦勃朗的角色变装中既有高贵的人士（比如使徒和统治者），也有卑微的小人物（比如乞丐、愚者和行刑人）。在他对一切外表的关注中，面部表情是无尽变化的戏剧性的（经常是实验性的）探索领域。在这一过程中，角色扮演与存在的深度并不相互冲突。其中含义在这幅现存科隆的伦勃朗晚期自画像中得以表现。

透过暖调的暗色背景，一个老人佝偻着腰望着我们。他本人的形象在一种不安宁的、流动的黑暗之中，似乎在某一个时刻便会自我消融。笔触不只画出了被照亮的如同流动的金子般的人物的脸孔、帽子、项链与斗篷披巾，也表现出色彩与质感的自由交错之态。

这不息的运动让我们以为画中人物自身在动，让我们不由得全神贯注地注视着他的运动。我们知道画中的老人即是伦勃朗，这幅画作于他过世的前一年。他手持腕杖，面前的画架上搁着一幅他正在创作的画（在画面的左上部，我们可以看到一个老妇人的侧面像，宛如怪物喀迈拉），表明了他的画家身份。我们同样知道，伦勃朗望向我们的目光至关重要，诚然，他的表情与那些笔触构成的形状具有同样的不确定性。他眉毛尖尖，眼皮肿胀，嘴巴像面具一样僵硬地张开：这个老人究竟在笑还是在哭？这种宛若哀鸣的傻笑与画架上的作品有什么关系？它们又究竟为何出现在自画像之中？

无疑，伦勃朗又将扮怪相和佝偻身体当作一种实验了，正如以往一样。他虽然只有一副相貌，但却乐于探索不同表情的特质。腐朽、痛苦与嘲弄——这些都是他最新的视觉表现。

这是因为，伦勃朗不仅仅是个步履蹒跚的老人，认识他的人甚至都认为他已燃尽了自己。早在 1656 年，他便不得不宣布破产，还卷入了一场让他尊严扫地的与家人的诉讼案中。他只能接到零星的委托，妻儿也已先他而去。如今，在这最后的时刻，他似乎在笑与哭中权衡，并找到了一个合适的角色加以展现。这便是"狂笑的宙克西斯"。传说这位著名的古典画家受托将一个老妇人画成爱神维纳斯（因此，画面左侧的头像就是那个荒唐的老妇人），让他把自己活活地笑死了。但对伦勃朗而言，狂笑至死的神话成了辛酸的讽刺。这虽适用于所有人，但对他尤是如此。艺术与人生之激昂乐事到这时变成了最后的光亮。

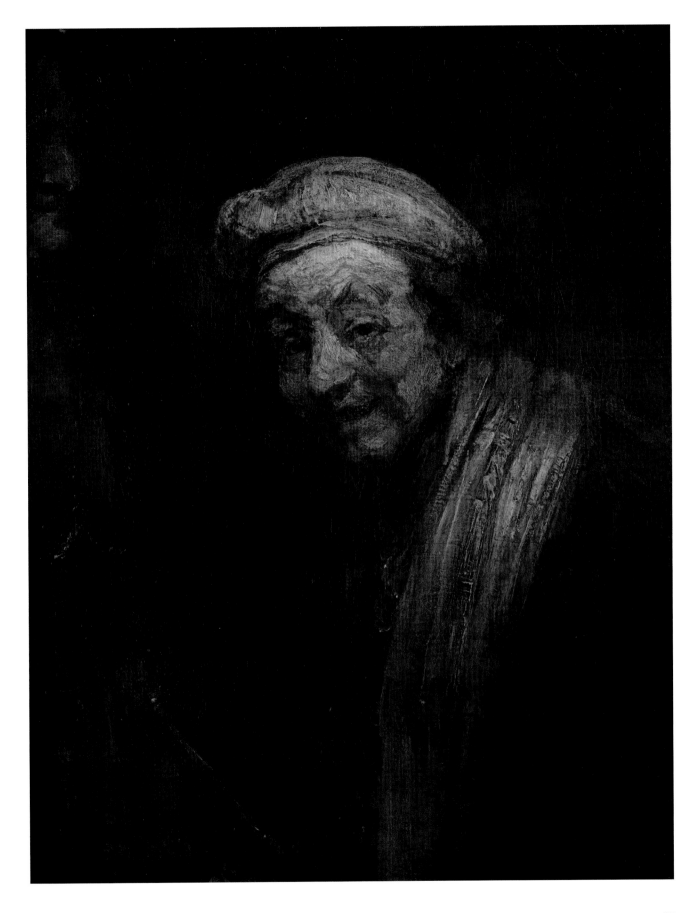

罗莎尔巴·卡列拉
持妹妹乔凡娜画像的自画像，1715 年

1675 年生于威尼斯
1757 年卒于威尼斯

就连圭多·雷尼也画不了这么好！

——卡洛·马拉塔评罗莎尔巴·卡
列拉画作，1705 年

第 57 页
持妹妹乔凡娜画像的自画像
*Self-Portrait with a Portrait of Her Sister
Giovanna*
1715 年
纸本色粉，71 cm × 57 cm
佛罗伦萨，乌菲兹美术馆

就算不说罗莎尔巴·卡列拉是 18 世纪上半叶的"威尼斯女王"，也得说她是那个时代公认的最著名的女性画家。"著名的罗莎尔巴"在威尼斯经营一家沙龙，欢迎社交女性在此观看与被看，也让来往沙龙的商人与贵族觉得有必要拥有一张自画像。1705 年，她成为首位入选罗马圣路加学院的女性成员，1720 年又开创了女性进入博洛尼亚学院的先河。而当她于 1721 年（一说 1722 年）去往巴黎时，她不但进入了法国皇家学院，她的作品还在当地掀起了一波时尚的狂潮。

她成功的秘诀是什么？秘诀就在于她以色粉笔在微微染色的纸上作画。色粉是一种柔软的粉状颜料，可以干涂在有颗粒的纸张上，几乎不需要黏合剂便能像彩色的沙一样附着在纸面上。色粉难以直接在纸面上进行叠加，所以以色彩的丰富性主要通过色彩并置来实现，相应的，色粉的颜色十分丰富。涂在纸上的色粉效果无法持久，因此，早期人们认为温馨的色粉有一种奢华的"肤浅性"，不过在 1720 年这一概念尚没有现代的消极意味。这种效果生发的魅力与偶然性即是美，正如化妆粉与假发一样。

另一个秘诀是，卡列拉知道如何时不时地让主顾的外表与衣着显得更吸引人，更彰显个性与情感，从而俘获了大量时髦的年轻女性（jeunesse dorée）、贵族夫人和声名狼藉的妓女。

但卡列拉本人作为工作室的主人却打扮朴素。史料记载她是个沉默寡言的人：她是个洁身自好的资产阶级人士，富裕，为人可敬，言行得体，但却给人一种老处女的感觉。1746 年，眼疾迫使她放弃了事业，最终在忧郁苦闷中结束了一生。

卡列拉 1715 年的自画像勾勒出了她性格的许多侧面。这幅作品受美第奇家族委托创作，收藏在其画像艺廊之中。她稍稍倾向一边，充满自信地望着我们，笑容微不可察，友善的目光中暗含严肃。她左手拿着一幅"画中画"，右手则持画笔指向画作。她通过这种方式向我们展示她的妹妹乔凡娜。对终身不婚的画家而言，乔凡娜可以说既是她的第二自我又是她的大管家。若没有乔凡娜的协助，罗莎尔巴·卡列拉便不可能完成她的肖像创作委托。

卡列拉含蓄地向我们表明，展现人生中物质与严肃一面的重要性不亚于对专业能力的诠释。轻松的一面应得到展示，但坚实与可靠的方面也理应得到同样的对待。这幅画采用了传统的构图方式，表现了两张生动的笑脸。天鹅绒般的色彩与珍珠母般的丰富色调相互辉映，热情与内敛两相协调。我们看到那个戏剧性的时代也并非没有反思的停歇，并非没有一个让人们休憩的空间。即便是在一片中间色调之中，人们也渴望找寻到真实的多样性。不是严苛原则中的真实，而是存在于缓和过渡之中的真实。

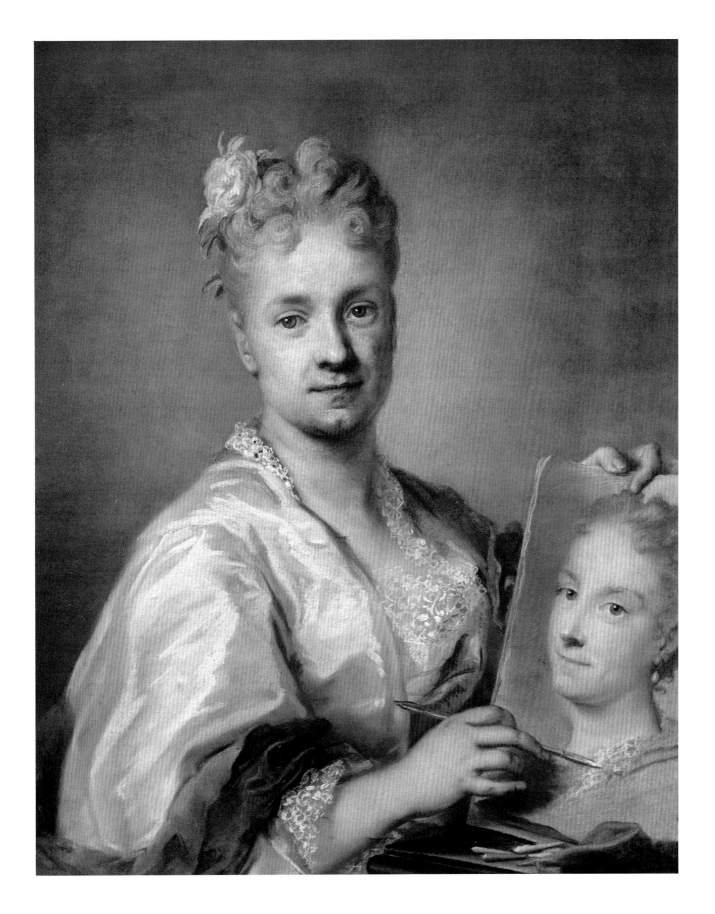

让–巴蒂斯特–西美翁·夏尔丹
戴遮光眼罩的自画像，1775 年

1699 年生于巴黎
1779 年卒于巴黎

画架前的自画像（细部）
Self-Portrait at the Easel
约 1779 年
蓝色纸本色粉，40 cm × 31 cm
巴黎，卢浮宫，平面艺术部

第 59 页
戴遮光眼罩的自画像
Self-Portrait with Eye-Shade
1775 年
灰蓝色纸本色粉，46 cm × 38 cm
巴黎，卢浮宫，平面艺术部

艺术家若要开拓创造性的道路，便不必时时遵照学院正统的价值。然而，他们也需要采用新的客体，发展个性化的新方法，以探索新的或迄今仍被忽视的观察的可能性。夏尔丹就是这样一位与众不同的创新者。18 世纪中期，巴黎学院通过展览提出了关于"美""真实""有价值""生动"的定义，而夏尔丹则提出了一套几乎完全与之相悖的概念。正因如此，他也成了几代艺术家的楷模。

夏尔丹的风俗画与静物画虽然也得到了一些学院派人士的追捧，但这些作品在艺术价值方面永远无法获得学院更高的评价。但在另一方面，他使得启蒙运动中的资产阶级的艺术趣味更加关注日常情境与生活逸事。夏尔丹只有 3 幅晚年自画像展示出了他个人的"面孔"（汉娜·巴德尔，2005 年）。但这 3 幅作品都体现出了夏尔丹独特的创新性，比如色彩分解、色域标准化、视觉观察的透明性以及亲密氛围的营造。

这张夏尔丹晚年的自画像是他在患眼疾后创作的，有毒溶剂会让他的眼睛过敏，所以他不得不放弃了油画，从 1771 年之后开始完全以色粉进行创作。这幅胸像使观众十分接近夏尔丹的面孔，甚至有些太过靠近了，而画面中没有任何空间的指示或姿势来解释这种距离。夏尔丹身穿一件普通的外套，颈间松松地系着一条领巾，证明这是一个私人的非正式场合。观者的注意力全被吸引到夏尔丹的头部，正因如此，画家对头部的描绘方式显得更为惊人。夏尔丹戴的眼镜让他显得既有点像个老父亲，又有点古怪，镜片后的目光看起来空洞无神。与之相对，他的嘴唇却用力抿着。一副用头巾裹着固定在头上的遮光眼罩让他看起来更加像一个怪人。观者同这张面孔的距离很近，眼镜和眼罩却拒人于千里之外，形成了一种令人不适的平衡感。

这种不适感也反映在技法上。色粉的独特性质使得应用这种颜料既能体现技术又能展现出一种奇特的效果。色粉颜料不能相互混合，只能在一定程度上叠加，所以画家必须将变化精微的色彩并列涂画。而在观者眼中，这些充满孔隙的色彩会融合成柔和而轮廓浅淡的色块。其实夏尔丹不过是在延续他早期的"印象派风格"笔法，只不过将可以混溶的液体颜料转换为干性、粉状的色粉。精心绘制的色粉色调只能在纸面上短暂保留，需要修复、上光油、遮光。而这契合了画家不明确的目光，那目光让我们感到夏尔丹的双眼正透过镜片找寻着某种清晰的东西。

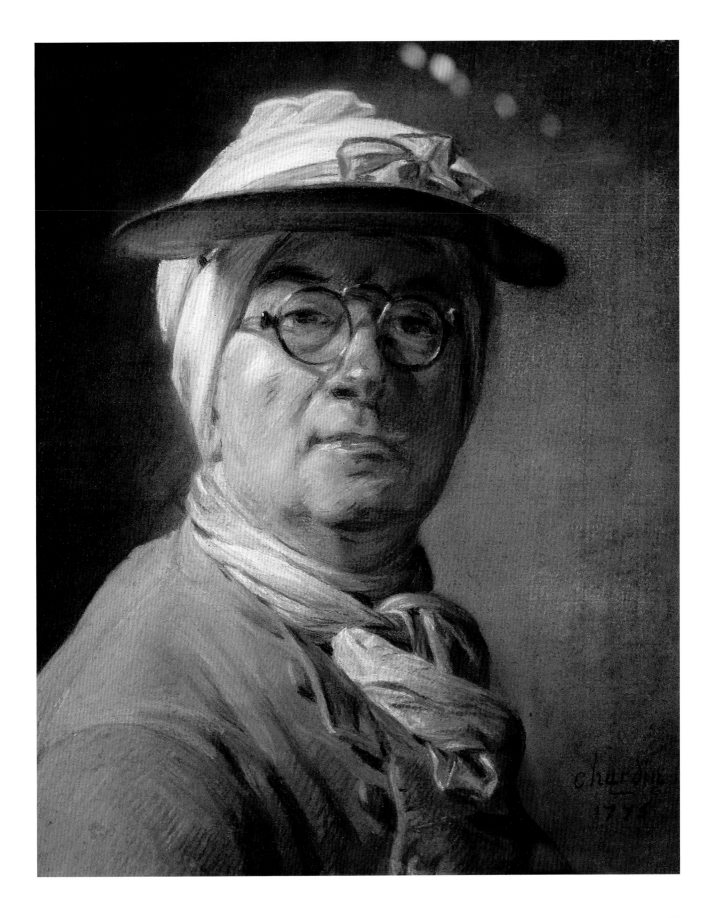

弗朗西斯科·戈雅

工作室中的自画像，1790—1795 年

1746 年生于丰德托多斯
1828 年卒于波尔多

自画像（细部）
Self-Portrait
1795—1797 年
直纹纸本淡墨素描，15.3 cm × 9.1 cm
纽约，大都会艺术博物馆
哈里斯·布里斯班·迪克基金

第 61 页
工作室中的自画像
Self-Portrait in the Workshop
1790—1795 年
布面油彩，42 cm × 28 cm
马德里，圣费尔南多皇家美术学院美术馆

　　弗朗西斯科·何塞·德·戈雅-卢西恩特斯是使欧洲艺术史发生转变的传奇人物之一，如果没有他，实现现代艺术的转向将是不可想象的。虽然他经常以各种方式轻视、改变甚至是颠覆常规的风格与传统的图像，他仍然是一个传奇，或者说，正因如此他才成为这样一个传奇人物。许多历史潮流都曾以梦幻或可怖地出现在他创作的写实面孔中，它们既是个人的心理图析，又是一种社会面具，是出于信仰、迷信与道德的古怪相貌。

　　戈雅充满了矛盾：他既是画家，同样又是平面艺术家，既画叙事作品也画肖像，既画风俗也画幻想。他在秩序中看到混乱与深渊，在理性中看到疯狂，等级次序被颠覆，他成了现代主义的先驱之一。戈雅是怀疑启蒙运动的启蒙人士，批判浪漫主义的浪漫主义者。如果说他确实相信什么，那便只有"艺术能够超越一切愚蠢的力量"了。他的一生都在开创事业与遵从规则之间沉浮，在让他又爱又恨又惧的价值中找寻方向。因此，他人生的故事也在成功的光辉与消沉的阴郁之间徘徊。

　　1790 年后不久，真正的危机降临了。戈雅或许已经得到了身居要职的机会，比如成为圣费尔南多皇家学院的绘画副院长，或是国王御用画家，甚至是宫廷御用画家。但同时，他的健康状况急转直下，最终于 1792 年患上了进行性耳聋。戈雅通过退隐私人生活，尤其是通过采用一种内敛的绘画语言来应对危机。令人困惑的地方愈发多了。

　　这张现藏于圣费尔南多皇家美术学院的小幅自画像创作于 1790—1795 年。在形式上参考了迭戈·委拉斯凯兹的《宫娥》（第 53 页插图）。正如《宫娥》中一样，画家戈雅正站在笼罩在阴影中的画布边上，而他自己则被窗外照进的金光包裹着。同样，我们也无法看到他面前正在创作的画作。我们只能看到他正在望着我们，仿佛他没有在画自己，而是在画观众。与《宫娥》不同，莫非我们正站在他用于观察自己外貌的镜子的位置上吗？我们是他形而上的镜子吗？也有可能是我们打断了这位画家的创作，这样就能解释为何他的表情如此难以捉摸了。我们该从这双深幽的眼睛中读出什么？是严谨的自我观察，还是对不速之客的无奈凝视？

　　无论如何，这幅画中呈现的既不是一位大臣（宫廷也没有赋予戈雅这一职位）也不是司仪。我们看到的是一个 50 岁上下的男人，身后的光线让他显得影影绰绰。时髦的帽子和"马荷"（在马德里招摇过市的一些次等贵族）会戴的入时饰品，使他的剪影显得分外优雅。即便像这样一位站在阴影边上的怀疑论者，也会偶尔感到一丝自负。

61

文森特·凡·高
耳朵绑绷带的自画像，1889 年

1853 年生于津德尔特
1890 年卒于瓦兹河畔欧韦

我希望这不过是缺根弦的艺术家会做出的事，是动脉被割破后严重失血导致的高烧。

——文森特·凡·高，1889 年

第 63 页
耳朵绑绷带的自画像
Self-Portrait with Bandaged Ear
1889 年
布面油彩，60 cm × 49 cm
伦敦，考陶尔德艺术学院

米开朗基罗将自己描绘为一张人皮（第 41 页插图），卡拉瓦乔将自己的面孔画在歌利亚的首级上（第 43 页插图），但不管他们的做法出自何种个人原因，这终归是一种艺术幻想。相比之下，文森特·凡·高在他的《耳朵绑绷带的自画像》中，展示了一个切切实实进行了自我伤害的自己。在现代艺术的开端，忧郁天才对自伤自毁的想象已然有了一种致命的严肃性。

在这种角度来看，凡·高的自我表露说明了他极度需要治疗。促成这幅自画像的是 1888 年 12 月 23 日发生在阿尔勒的一次事件，这一事件开启了现代艺术的神话，昭示了现代艺术家遭上帝抛弃的命运。凡·高和他的朋友艺术家保罗·高更大吵一架后漫无目的地游荡在城镇里。随后，他突然来到布特街的一家妓院，手里拿着一把剃刀。他将自己割下来的耳垂作为纪念交给了一位名叫拉谢尔的妓女，嘱咐她"好好地收着"。随后，他跟跟跄跄地走回家，第二天早上才被警察发现，在流血致死前被送去了医院。医生们认为凡·高的行为是酒精刺激与精神分裂导致的自我暴力，但几天后，凡·高却说这不过是"缺根弦的艺术家"会做出来的事。由于"治疗需要"，他马上又画了一幅自画像。

绷带包裹住耳朵的位置，眼睛偏下一点的地方，正好是他身后画布的边缘。再次引用凡·高本人的话，这幅画中的一点一滴，都有着"前所未闻的热烈"（1888 年 12 月）。凡·高目光严肃，两眼分开，绿色大衣犹如头像的基座，质感十分明了。画中的其他部分，比如带毛边的帽子（阿尔勒还是冬天！）、画架、门的一部分、贴着日本木刻版画的墙壁，也都用短促细密的笔触表现出来。几处浓重的阴影边缘勾勒出了白绿、靛蓝、黄色等颜色的色域。在凡·高的脸部，这些小色块再次出现，其中还有一些稀疏的橙色与红色调，使得整体呈现出高度冷调的画面多了一份温暖的感觉。而绷带、衬衫和画布都带着一分苍白，宛若一体，成了整个画面的高光部分。

凡·高将这幅画的"温度中枢"，即他以多种颜色绘成的面部，与一幅色彩丰富的大幅日本木刻版画放在一起，既可说是一个缺点，也可理解为一种大胆的做法。并且这一并置与脸部另一侧自伤的痕迹同样意味明确。佐藤虎清的《艺者与富士》是凡·高的收藏，它说明了凡·高至死都将日本图像中的颜色与线条视作最重要的艺术灵感来源。对于这位并不快乐的艺术家而言，色彩不仅是温暖、阳光或是爱的治愈替代物，它还是广义上生命的象征。无论身处何地，是在巴黎的小酒馆还是在法国南部的大柏树底下，他都努力以富有表现力的方式来传达这种温暖。毕竟，他没能在生命中充分地感受到这种温暖。对他而言，在绘画中感受自我就像一场永远的旅行，行走在绘画的路上即有一种感性的情感上的幸福：一个内敛而充满情欲的"日本"。

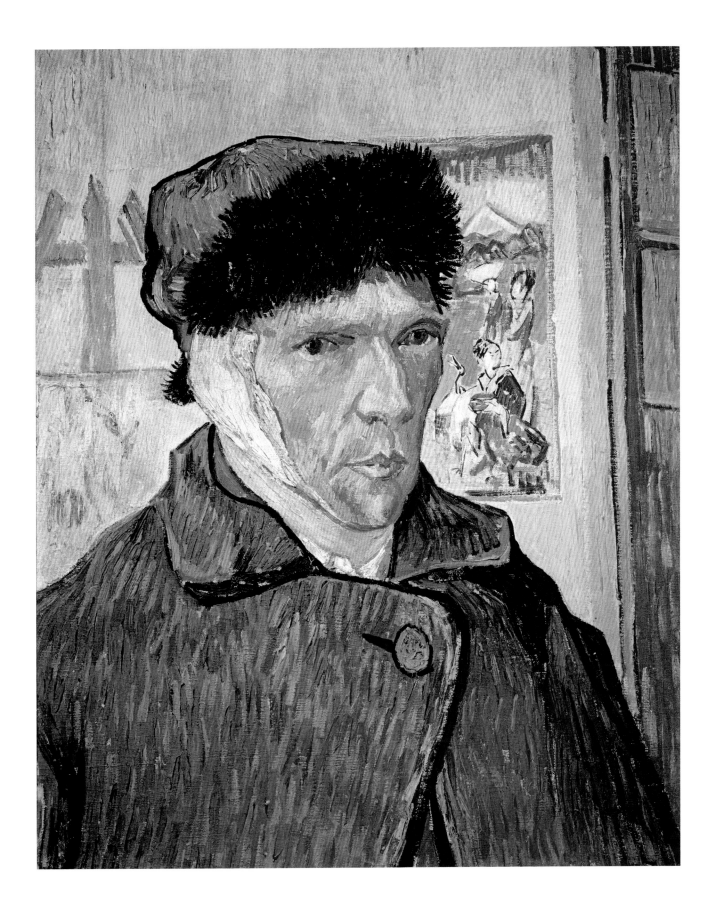

爱德华·蒙克
持点燃香烟的自画像，1895 年

1863 年生于奥达尔斯布吕克
1944 年卒于奥斯陆

我感觉我让自己越来越远离大众品味了。我觉得我应该创造更多惹人讨厌的东西。

——爱德华·蒙克，1891 年

第 65 页
持点燃香烟的自画像
Self-Portrait with Burning Cigarette
1895 年
布面油彩，110.5 cm × 85.5 cm
奥斯陆，国家美术馆

1895 年时，蒙克已初尝成功滋味，也背负了一些丑闻。他数次往返巴黎，1892 年之后又有几次长时间旅居柏林的经历。如今，他回到克里斯蒂安尼亚（今奥斯陆）开展事业，被都市生活的繁忙魅力深深吸引。为了在艺术发展的最前线站稳脚跟，他不得不采取某种相应的生活方式。对于一个像他这样四面楚歌又放荡不羁的人而言，要想拒绝高贵的资产阶级所宣扬的具象风格，就只有两条路可走：要么像僧侣一般退隐，在清贫与孤独中劳作；要么就成为一个浪荡子。

面对现代生活的纷繁复杂，"僧侣"们选择抛弃一切杂念，而浪荡子则投身于尘世之中。无论作何选择，他们都能多少得到庇护与安全感。留给实验的空间尚且广阔，克服自我怀疑的时间也还充足。蒙克面对不同的状况，同时追求着这两种生活的方式。《持点燃香烟的自画像》一作揭示了他在 1895 年渴望成为的模样。

画面的光线十分奇怪。仿佛有一道闪光从地面直冲而上，掠过了站在神秘阴影中的男人。微光让我们看出他穿着西装、打着领结站着，呈现出四分之三的身体，举起的右手指尖夹着一根香烟。他凝视着我们的脸被闪光照亮，似乎若有所思，又好像在惊奇地看着一个突然出现在他眼前的意外来客。

我们是否应该认为他突然"看到了光"？在这瞬间，他又如何理解我们与他共处的这一时刻？我们既不知道他的所思所想，也不知道他正在进行的动作，只能看到他在凝视、思考、抽烟。在这种情境之下，我们更应该将他作为一位画家看待。我们由此可以看到一个自我生成的过程。明与暗（黑夜）并非形成这种画面效果的真正原因，是一个不宁的、游荡在夜色中的灵魂将光明与黑暗连接了起来。因为，创作的精神若不出现在刚刚通电的城市灯光中，若不出现在灯火通明的橱窗和各式各样的广告牌中，还能在哪现身呢？若不是在通宵咖啡馆，或是在通往这些咖啡馆的路上，还能在哪思考那些在白天创作出的新书与新的图像呢？

但这样的想法还不足够，蒙克在画中精心刻画了他的右手，为我们提供了更多线索。烟雾中"腾起"的群青与钴蓝在画面边缘化作透明的釉色落下，消融了人物与空间。袅袅烟雾中混杂着不透明的白色，颜料较描绘房间的部分更加厚重，蒙克在有些地方甚至直接将颜料抹在了画布上。接连的补缀、汇集的色点、颜料刮擦的痕迹以及轮廓线条，都在这幅画中表现出了它们的主体性。这些笔触的韵律仿佛一道结界笼罩着蒙克的身体。（肖像画里中性的背景向来是抽象绘画诞生的秘密场所之一，毕竟，这空无一物的空间可以让心绪与表现自由驰骋。）此处，绘画过程的目的并非创造一种自我呈现，在很大程度上，这一过程就是自我呈现。

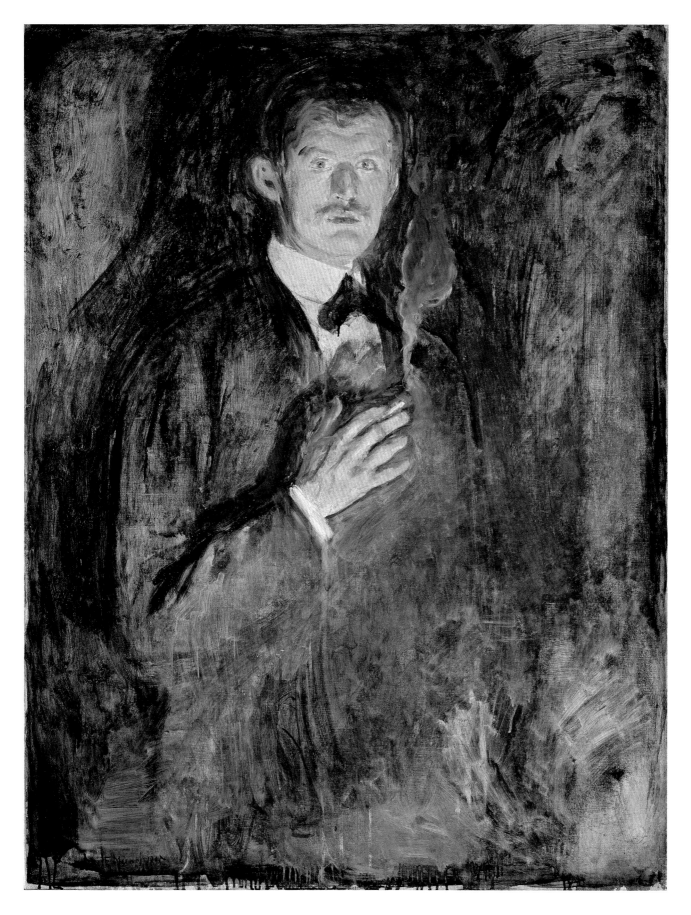

詹姆斯·恩索尔
面具间的恩索尔，1899 年

1860 年生于奥斯坦德
1949 年卒于奥斯坦德

对我而言，面具代表了新鲜的色调、夸张的表情、绚丽的装饰、出人意料的动作、无拘无束的行动以及精致的骚乱。

——詹姆斯·恩索尔，1887 年

第 67 页
面具间的恩索尔
Ensor with Masks
1899 年
布面油彩，117 cm × 82 cm
日本，小牧市，梅纳德艺术博物馆

面具与个体似乎是对立的。常用到角色扮演手法的艺术家自画像也十分重视它们间的区别。艺术家作为个体展示自身的独特性，通过伪装来证明自己千变万化的能力。这一方面强调了存在的自主性，另一方面是各种文化表象的交流。詹姆斯·恩索尔来自比利时港口城市奥斯坦德，是个古怪的独行者。他不但在交互中强调了这些对立，还感性地将它们反转。否则，他还能怎么展示他对这两者，或者说对他自己的暧昧态度呢？

这幅作于 1899 年的名作通过一种个人与群体之间的张力来展示这对立的两极。这幅画像形式的画作中满是面具，好似一场集会。有些面具的眼睛是掏空的，而有些则可能掩藏着真实的面孔。这些鬼脸和古怪的魂灵有的是嘉年华装饰，有的是旅行纪念或罕见的奇物，它们全都丑陋地紧紧堆叠在一起。当我们的目光在这些代表我们最终归宿的死人头和虚造的人偶头中游移时，我们不会感到有趣，反而觉得作呕。

但这之中的个人在哪里？在这骚动不已的人群中，个人也如同半个面具一般。在画面上部，一个蓄着胡须、有些颓废的贵族模样的人从混乱的人脸中看着我们。他见怪不怪的表情好像鲁本斯一般（凡·戴克称之为优雅），他扭头看过来，既矫揉造作，又流露出几分严肃，头上戴着饰有羽毛的酒红色礼帽。这便是他——面具画家恩索尔。

毋庸置疑，他如雕塑般的胸像在这群艳俗的面孔中十分引人注目，但他也在作品中融入了弗兰德斯巴洛克的风格，以此表明他对喧哗的现代世界的鄙夷。因此，他终归还是融入了替身的世界，而那恰恰是他想要逃离的。

他真的融于这个替身的世界了吗？这个恩索尔究竟是谁？在生活中和艺术中，他都既反对又崇尚面具生意。最重要的是，他将自己视作能够带来救赎之人。他像第二个基督，试图帮助那些被异化和失去身份的人找回自我。他想以图像的魅力与象征主义的魔法来拯救那些生活在工业时代早期的孤独个体，那些在充满敌意的拥挤都市中的人们。戴上和取下面具，甚至将面具作为一切愉悦与苦闷的源头——这便是他的追求。

詹姆斯·恩索尔本人对面具深深着迷。他在母亲开设的纪念品商店中成长，身边环绕着贝壳、新奇事物和嘉年华的行头。因此，在某种程度上，我们可以把这张自画像看作一种橱窗展示，表现了艺术家童年的兴趣。恩索尔对游行、舞台装束与古董珍品又爱又恨，但它们也成了他艺术发展的动力。1886 年起，恩索尔渐入佳境，但在那之前，这个超尘脱俗的幻想家一直忍受着来自评论家与画家同行的奚落。因此，这幅画成为几年后西格蒙德·弗洛伊德提出的"自恋伤害"的一种依据。如此一来，这幅画可能是一种当众羞辱，围绕着艺术家的鬼脸面具正是那些曾奚落他的评论家与艺术家同行。

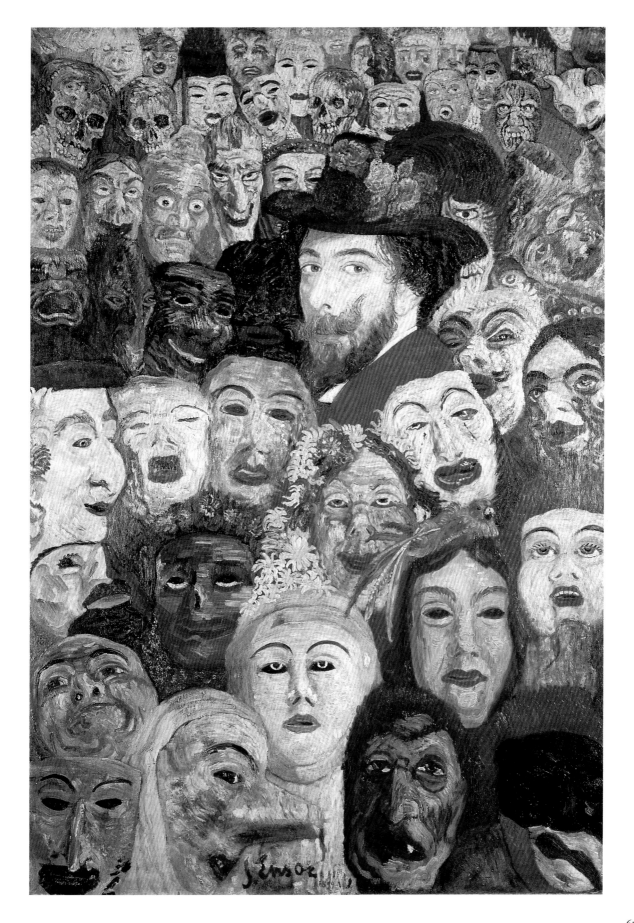

帕布罗·毕加索
持调色板的自画像，1906 年

1881 年生于马拉加
1973 年卒于穆然

你最好记住他的名字：毕加索！

——尤金·马尔桑，1906 年

第 69 页
持调色板的自画像
Self-Portrait with Palette
1906 年
布面油彩，91.9 cm × 73.3 cm
费城艺术博物馆，A. E. 加勒廷收藏

几个世纪以来，形似与立体感都是画像的标准，但在 20 世纪之后，毕加索首先开始抛弃形似的绘画风格，这幅 1906 年的自画像清楚地展示了这一点。在这幅作品中，大片的暗调奶油色与唐突的深色形成了鲜明对比。人物和背景都只是未加修饰的形状。背景沉闷的灰蓝色用活泼的笔触几乎脏兮兮地混在一起，突出了艺术家的半身像。人像中也掺杂了一些灰色，他几乎正面朝向观者，但没有任何眼神的接触。我们知道这个平面化的、沉默的形象正"是"艺术家，他手持的调色盘几乎浮在画面上，色彩也与裤子的灰色贴近，使其更加平面化。这是这幅画中唯一循规蹈矩的地方。只有在这里，在这一次，毕加索将调色板这一常规象征物加入了自画像之中。

在其他方面也能看到许多与众不同和引人困惑之处，尤其是当我们设想 1906 年的人们通常对一幅画作产生的期望的时候。艺术家身穿一件无领衬衫，在那个时候只有工人会这样穿。他还把右手插进裤腰里，袖子挽起，违背了姿势和着装的规范。在 1906 年，就连蒙马特的放荡不羁者也多少遵守一些礼仪的规范。

还有颜色！没有艺术感、粗放、不优雅，全都为了挑衅而生。他身穿的那件衬衫兼工作服有着平直的轮廓，显得十分平面化，而与之相对，右胳膊肘上堆叠着很多衣褶，但这种体积塑造反而让人感到困惑：他的胳膊肘是在肩膀前，还是在肩膀后？

最后还有头和这张脸！除了头和脸，还有哪里能体现画像的精髓呢？他的头被画成椭圆形，留着平头，与毕加索 1906 年的发型并不相符。但平头确实与五官抽象的轮廓相协调，无论是直勾勾的杏仁形眼睛还是胳膊上的阴影都十分图示化，有种令人汗毛倒竖的气质。年轻的艺术家毕加索正站在一个已然不是房间的房间中，如同戴着面具越过我们注视着什么。陌生化、变形、几何化——这便是画中人物给人的感觉。真人与图像之间的相似性可以同声音与噪音的相似性相类比。怎么能有人把自己画得如此"原始"，如此信赖颜色与形状这些未加修饰的"噪音"呢？

1906 年，毕加索在巴黎游历时，在人类博物馆见到了古伊比利亚的宗教雕塑以及非洲和大洋洲的木刻。他被它们的魅力吸引，深深沉迷于它们的粗粝。他意识到，只有这些充满生命力的灵魂与牛物中的原始性能够带来新的开始！它们与学院派的美感大相径庭，有着一种令人生畏的神秘的丑陋：它们才是通往艺术全新真理的道路。在这幅 1906 年的自画像中，毕加索以他自身进行实验，迈出了追寻真理的第一步。

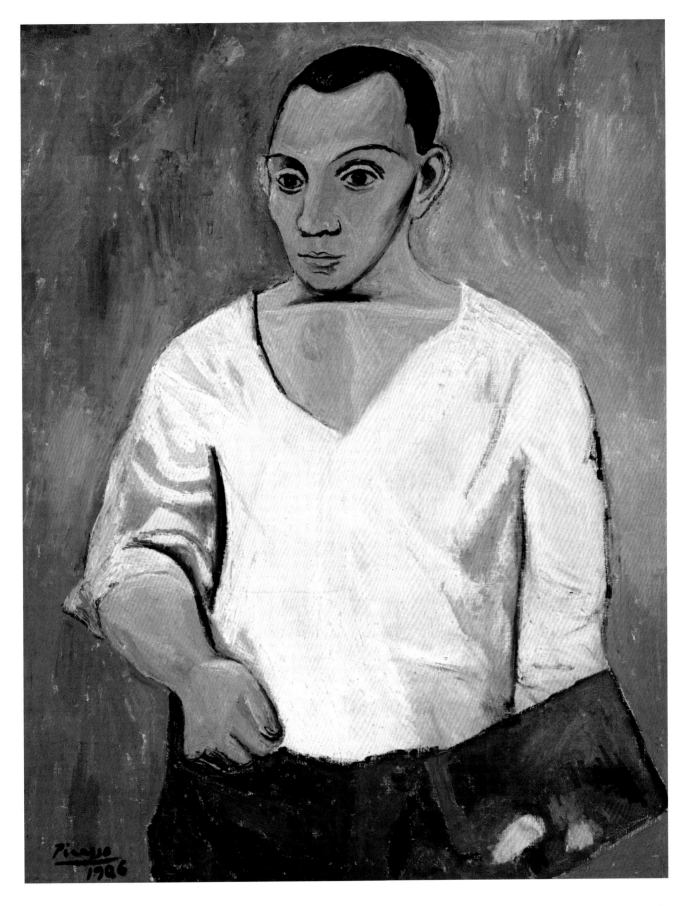

埃贡·席勒
黑陶瓶与张开的手指自画像，1911 年

1890 年生于多瑙河畔图尔恩
1918 年卒于维也纳

埃贡·席勒（细部），1914 年
摄影：安东·约瑟夫·特尔奇卡

自画像从来不只是镜子中的映像。画中的自我经历了一个被积极塑造的过程，因而更加明晰、强烈，并且常常充满了神秘的陌生感。用现代认知科学的术语来讲，深层的自我形象是被"构建"出来的，而对画像而言，我们大可以从字面上来理解这种表达。艺术家身体或心理的存在就好像一座大厦，艺术家通过姿势与表情、基座般的身体与头部的转向、手势与构图"建造"起一个个人物。而在艺术史上那些颠覆传统秩序的阶段中，这种"构建"尤为富有启发。

1910 年前后，激进的先锋艺术概念正迎来第一波热潮，维也纳的艺术家也开始推翻旧的图像系统。其中，埃贡·席勒的自画像彻底而富有建设性地考查了这一过程。在这幅作品中，席勒十分奇怪地岔开手指。他的整个身体，以及整个空间，仿佛都处在压迫与紧张感之中。这里没有宽广或冷静的感觉，只令观众在视觉上体验到一种痛苦的收缩感。画中的半身人物像被用力推到一边，导致人物另一侧未被明确划分的二维空间所占面积比人还要大。席勒的左臂像一条锁链般锁住了他的上半身，手指张开呈 V 字形。耸起的眉毛下，一双忧郁的眼睛注视着我们。这个穿着黑衬衫、瘦骨嶙峋的人似乎在用这一切证明自己的扭曲。当力被施加在一侧时，就一定会有反向的力来打开局面。

在席勒的头旁边靠近画面中间的位置，有一团带着模糊花纹的黑色的东西，之于整个画面既有对比也有互补。只有仔细看才能看出这是一个人头造型的黑色陶瓶，有鼻子、嘴唇和眼睛。陶瓶之于席勒病态的脸色，宛如鬼面之于人脸，梦魇之于白日梦。几笔颜色构建起白色和浅绿色的空景，它们表现的物品（衣服或是书脊？）无法辨认，让人联想起上了颜料的房子门面或是画布。只有右上方带有树叶的细枝打破了这神秘的平面空间，带来了一丝自然与外界的气息。封闭与开阔、美丽与丑陋、形与变形都在紧张的氛围中重新获得定义。

第 71 页
黑陶瓶与张开的手指自画像
Self-Portrait with Black Clay Vase and Spread Fingers
1911 年
木板油彩，27.5 cm × 34 cm
维也纳博物馆

席勒在其他作品中也时常实验人体、空间与表面之间的压制关系。1914 年，他得到了一面像墙那么大的镜子，于是便在镜前摆出各种奇怪的姿势供摄影师朋友安东·约瑟夫·特尔奇卡（1893—1940 年）拍摄。他呼应镜子中的几何维度，既将自己关在镜子中，也暗示要破镜而出。对他而言，他自己的身体便是新式图像建筑的实验场，他利用自己的身体来试验如何既破除情感之紧张，同时又构筑出近似人的形状。

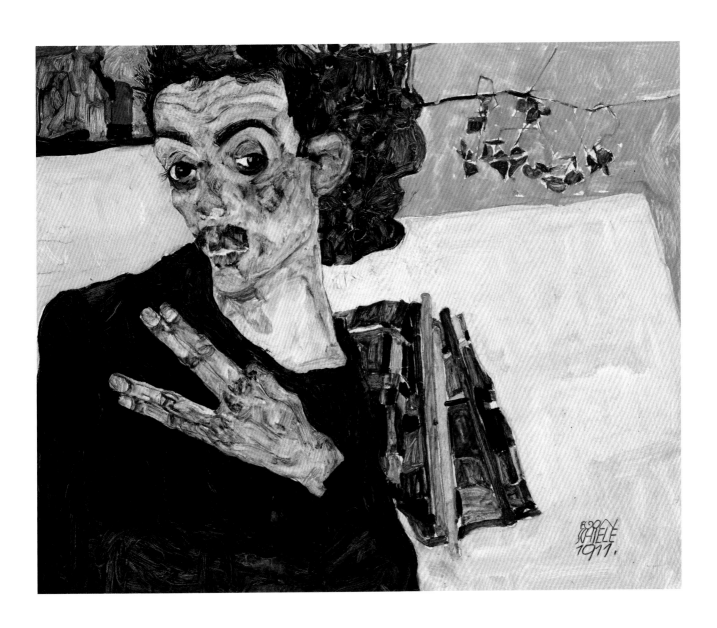

71

恩斯特·路德维希·基希纳
和模特一起的自画像，1910 / 1926 年

1880 年生于阿沙芬堡
1938 年卒于达沃斯

1910 年前后的德国，一些画家表现性地利用形状和色彩，使其能够独立地将现代都市人的基本情感（恐惧、悲伤、愤怒、好奇）转化为具有象征意义的图像。这些画家被称为"表现主义者"。恩斯特·路德维希·基希纳的作品最早且最有力地体现了这种出现在德国的表现意志。

1905 年，一群艺术家在德累斯顿创建了桥社，基希纳是他们之中的领导人物。1911 年之前，桥社成员在德累斯顿的柏林路拥有一间联合画室，他们希望能在这里至少部分实现自由且充满创想的乌托邦生活。他们画画、聚会、喝酒、跳舞、做爱，朋友们来来往往。他们或是晚上从这里出发去度个良宵，或是白天一起到莫里茨堡的湖泊远足。为了让这个小小的乐土能切实在视觉艺术上带来灵感，基希纳用挂画装饰了工作区和睡觉的角落。1909 年，工作室好似成了一个介于南太平洋岛屿、黑人部落、贝都因人帐篷和佛教寺庙之间的异国仙境。

《和模特一起的自画像》初作于 1910 年，后于 1926 年修改。在这幅作品中，基希纳穿着一件类似晨袍的衣服，花纹色彩对比鲜明，如印第安人的披风一般。他抽着烟斗，手持调色盘站在画面的边缘，好像画面边上就是画布，观者所在的位置放着一面镜子。基希纳描绘了他陶醉在色彩中作画的样子。他左手中拿着的画刷已经蘸上了红色的颜料，亦是画面的主色调，与刻意加在画面当中的绿色既互补又显得疏远。晨袍上橙色与紫罗兰色的条纹之间的对比也达到了同样的效果。

强烈的色彩对比在画面中激烈交互，无比生动，因而在初看画时，人物反而是最后才映入眼帘的。坐在工作室里面的女孩不过是对比色的构成，画家阴沉的目光并没有望向她（她是个模特还是画家的女性朋友？）。她穿着的连衣裙是亮丽的天蓝色，而这同样也是调色盘的颜色，正如她橙粉色的双腿呼应了晨袍条纹的颜色。墙壁、窗帘、地板和鞋子也都欲被视作构成画面的色彩，或者更确切地说，它们都应被视作和冷色与暖色、亮色与暗色相匹配的情感。画中的色彩依托于轮廓结构的支持，但这种结构严格说来也是一种色彩：一个巨大如黑影般的结构。

这幅画究竟在讲述什么故事？为何基希纳的个性退居艳丽的视觉语言之后？他自己这个主角在哪里？我们看到的是直接而不加修饰的生命力。正如文森特·凡·高、爱德华·蒙克、帕布罗·毕加索或埃贡·席勒一样，恩斯特·路德维希·基希纳正是绘画自由的化身。他作为画中的模特，并没有暗示某种思想，而是指向了他自身的生命力。这一切，都是为了将绘画与"现代生活"结合起来。

第 73 页
和模特一起的自画像
Self-Portrait with Model
1910/1926 年
布面油彩，150.4 cm × 100 cm
汉堡美术馆

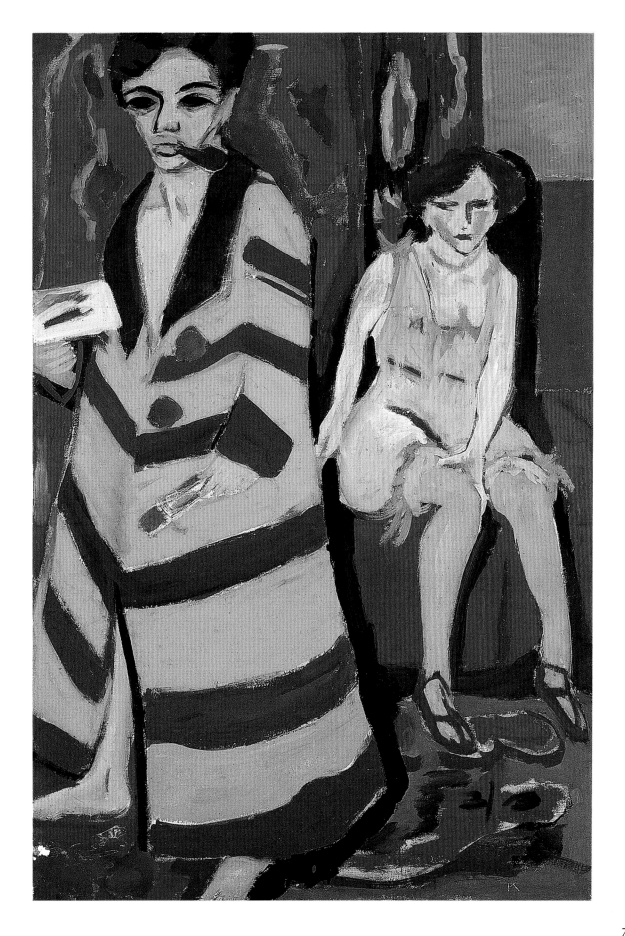

弗里达·卡罗
剪发自画像，1940 年

1907 年生于科瑶坎
1954 年卒于科瑶坎

弗里达·卡罗，约 1939 年
摄影：尼古拉斯·莫瑞
纽约，罗彻斯特，乔治·伊士曼国际摄影
博物馆

有些人总有幸运星的照耀，而有些
人则被投入黑暗之中……而我处于
伸手不见五指的漆黑当中。

——弗里达·卡罗，1927 年

第 75 页
剪发自画像
Self-Portrait with Cropped Hair
1940 年
布面油彩，40 cm × 27.9 cm
纽约，现代艺术博物馆
小埃德加·考夫曼赠予

墨西哥画家弗里达·卡罗的作品是超现实主义肖像与墨西哥象征主义民间艺术的重要组成部分。虽然画家本人一直反对这种归类，但恰恰是这些风格标签让她家喻户晓。卡罗有着悲惨的人生，经历过严重的车祸、流产、失败的婚姻、猜忌和酗酒，几乎一生都要依靠轮椅。她还具有一种天赋，客观上它未能蓬勃发展，但主观上却在不断寻求自我检验。

卡罗自学成才，却在 1925 年遭遇了一场改变命运的交通事故。但正是因为这场事故，她的叙事与象征主义绘画才变得充满张力与感染力，让她在严酷的命运中再次找到了目标。卡罗是一名共产主义者，她与世界的关系不仅仅是思考性的，更是实践性、政治性与抗争性的。同时她也知道即便是煽动性艺术（agit-art）也必须要根植于思考。我们已经清楚地看到，继凡·高之后，这样层层叠叠的危机与苦难正切合了文化产业对八卦与媚俗的需求。

这幅作品绘于 1940 年，那段时间，艺术家不必时时刻刻躺在床上或是坐在轮椅上。画中，她正坐在一个空荡荡的房间里，身穿一件深色男士西装，充满平静、骄傲与蔑视地望着观者。几个月前，她与画家迭戈·里维拉（第 81 页插图）离婚了。这个男人是她一生的挚爱，也让她痛苦到绝望。在卡罗的许多画作中，她都有着美丽的长发。而在这幅画中，她用右手里的剪刀剪去了动人的秀发，发缕与发辫散落一地。在画的上半部分有一句十分应景的歌词，她怨恨地借此表现蔑视："瞧吧，我爱你时，爱的是你的秀发；现在你剪掉了头发，我不再爱你了。"这是一首墨西哥的情歌，从男人的角度唱出了女人遭到抛弃，以及因此带来的不自由的处境。

通常，遭到抛弃或剪掉头发都意味着羞辱。并且，在墨西哥，一个女人若是离婚或失去美貌就几乎无情地象征着失去尊严。所以，这幅画是在表现主动放弃尊严吗？这种解释与卡罗骄傲的眼神不相符，也解释不通她为何穿男装端坐在画面中间。那么，她在展示对自身的严酷吗？这是一种对自怜自弃的鄙视吗？

正因为这种态度与任何外部的目的无关，我们必须高昂着头。卡罗的答案或许就在这句话之中。只有自主的态度能让我们重获自尊。这种态度为美好时代来之不易的女性气质去除了重担，因为这些重担总是与卑屈的美和对他人的顺从紧密联系。所以，卡罗抛弃的正是作为"女人"的女性角色。

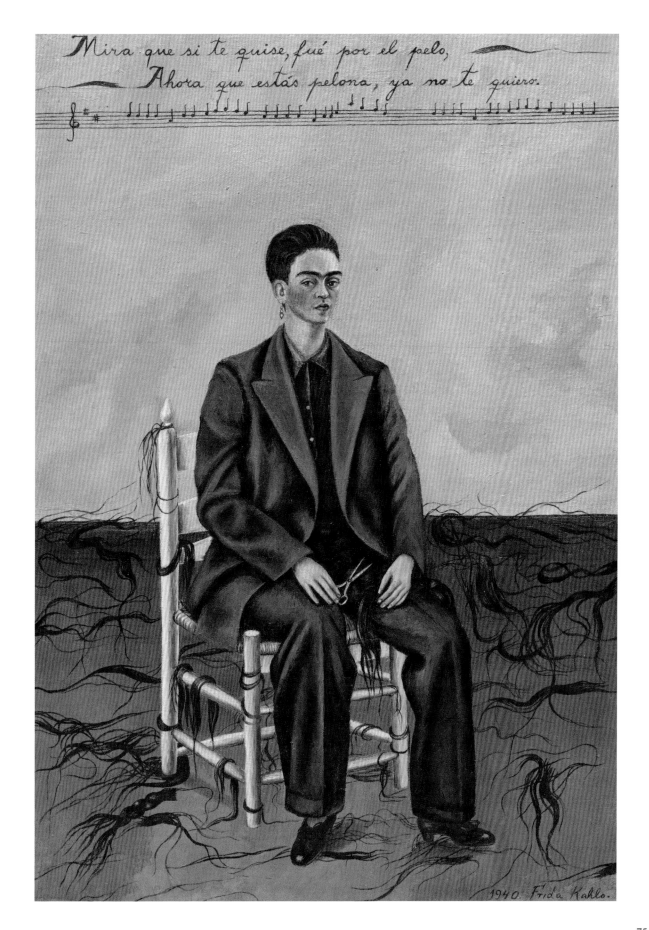

费利克斯·纳什鲍姆
持犹太身份证的自画像，约 1943 年

1904 年生于奥斯纳布吕克
1944 年卒于奥斯维辛集中营

我们还必须对我们要面对无限未来的命运负责，在那无尽的未来中，有种力量对我们提出更高的要求……

——奥托·弗罗因德利希，
1940—1942 年

第 77 页
持犹太身份证的自画像
Self-Portrait with Jewish Identity Card
约 1943 年
布面油彩，56 cm × 49 cm
奥斯纳布吕克，费利克斯·纳什鲍姆博物馆
下萨克森州储蓄银行基金会出借

高墙占据了画面的大部分空间，一个男人正站在墙角转头看向我们。他的肤色显出病态，多少有些瘦削，眼圈发黑，神情严肃而紧张。我们也可以说他的表情看起来警觉或羞涩。他扭头看向我们，帽檐加重了竖起的大衣领子的阴影，与任何标准的肖像姿势都不一样。他站得很近，几乎让人觉得不适，我们甚至可以看到他的胡茬，但我们却无法认为他像一尊雕像般矗立着，我们会觉得他只是在行走时向这边瞥了一眼。

他在行走过程中还暗中匆匆地对我们做了一个指向自己的手势。他坦率地看着我们，展示着他的身份证。他将身份证拿得和他的面孔一样靠近我们，让我们看得清清楚楚。这张卡片有一个红色的印章，写着 "JUIF-JOOD"。这是比利时发行的双语犹太身份证，1940—1945 年，德国占领者用这种身份证给全欧洲的犹太人打上烙印，登记他们并进行迫害、驱逐、杀害。同时，竖起的衣领露出了被半掩着的"黄星"。

黄昏时分，在城市某处的后院里，这个悄悄向我们亮明身份的人正是费利克斯·纳什鲍姆。纳什鲍姆是西德奥斯纳布吕克的犹太画家，自 1933 年开始流亡生活，1941 年辗转至布鲁塞尔，在地下室或阁楼中藏身。纵使条件骇人，他仍在暗中坚持绘画。他无时无刻不生活在被人发觉的恐惧当中，这种恐惧或许会让许多艺术家动弹不得、无法工作，但纳什鲍姆始终保持着力量，恐惧只会鞭策他继续努力绘画。隐藏、恐惧、力量——这是对他在禁锢中的黑暗生活的描述。高墙俯瞰着他，构图也十分压抑。他身后斑驳潮湿的灰泥墙后的恐怖生活揭示了他在压抑中作画的现实。越过短窄的屋檐和它浓重的阴影，我们可以看到一栋简陋的公寓楼、剪秃了枝叶的树、黑云，还有——就像一丝希望——几点白色的花朵。楼房的一扇窗户中和石料的表面上也有一丝微光。但黑暗仍笼罩着画面。

费利克斯·纳什鲍姆在这幅自画像中画出了自己不可名状的恐怖境地。他以精准的叙事性绘画应对这种恐怖，显示出他不灭的勇气。纳什鲍姆没有在画中故作悲壮，而是树起了一座丰碑。他想说的是：纵使无路可逃，也绝不能放弃，只要不放弃，就能守住最后的尊严。纳什鲍姆并非只是为过着地下生活的自己发声，而是通过图像和姿势为所有受到迫害的犹太同胞发声。

然而，他对活下去的希望没能实现。几个月后（在此期间他又创作了几幅作品），纳什鲍姆与妻子遭人告发，被逮捕送入奥斯维辛集中营。他们在那里被德军杀害。

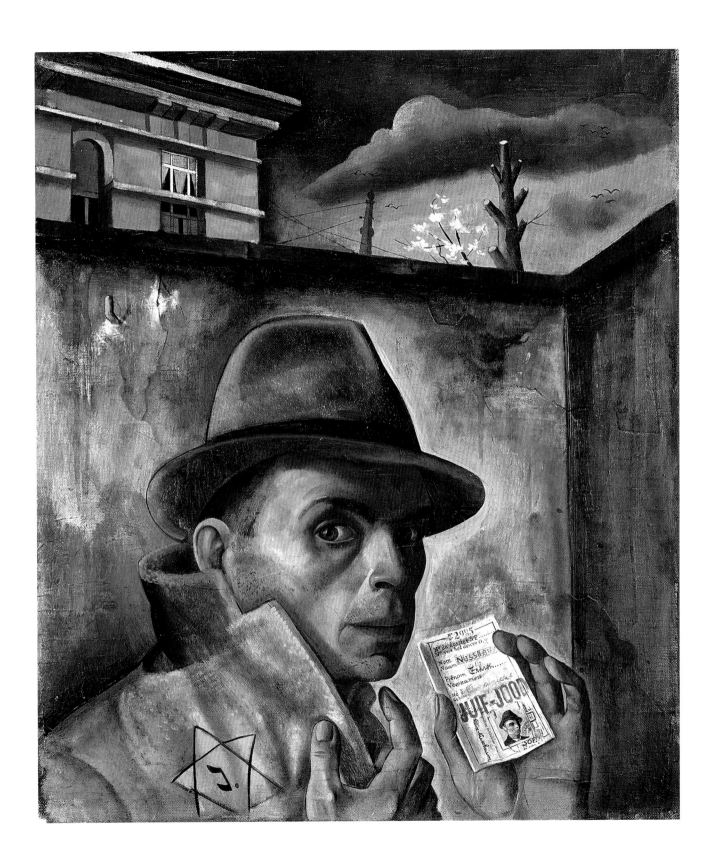

马克斯·贝克曼
黑衣自画像，1944 年

1884 年生于莱比锡
1950 年卒于纽约

贝克曼是欧洲艺术史上最情感充沛的自画像画家之一，所谓的"情感充沛"仅仅指他画作的数量惊人，题材广泛，而与画作的风格无关。从他的画作与写作内容来看，无论在何种境遇之中，贝克曼都多少怀着一种明显的怀疑主义，乖戾而狡猾，令人感到傲慢又疏离。在 20 世纪上半叶，贝克曼或许是能与毕加索齐名的人物，他脆弱易感又叛逆不羁，时常检视自己的心理状态。在这一过程中，他间接成了一个时事晴雨表。1937 年起，马克斯·贝克曼便以一种半正式移民的状态生活在阿姆斯特丹。作为一名"堕落"的艺术家，他显然不能参加展览，也不能完全免于德国侵略者的骚扰。即便如此，至少在盟军空袭之前，他也没有性命之忧。但他只能悄悄地作画。悲惨的流亡生活与愈演愈烈的自我疏离塑造了他的艺术风格，体现于这幅 1944 年的自画像之中。这或许是贝克曼的自画像中用色最深沉的一幅，其中充斥着各式各样的对比。

画中，贝克曼在大片背景的烘托下猛向前倾，唐突地转向我们，面部的笔触如同面具一般。他仿佛有着不败的力量，周身笼罩着"自我的阴影"。这一切都让他的"坐姿"显得别具一格，超越了传统肖像的内涵。他穿着一身可以说是全身面罩的黑西装，椅背既支撑着他的左臂，又像防御的盾牌，贝克曼"架"在这面盾牌上，而非倚靠着它。他的左手中拿着一支雪茄，不太显眼，强调了他随意不刻板的样子。他的胳膊肘拄在画面底部，让支撑的方式变得令人生疑。夸张的高光让他的脸显得突兀而不自然，我们必须在那深黑的轮廓中辨认出他的面部。紧蹙的眉头与紧闭的双唇是闷闷不乐的表现，他凝望的目光与其说是望着观者，不如说是狠狠地盯着其在镜中的映像。

这幅画几乎是光与影、黑与白的二元，但没有什么是绝对的。在高光部分和椅背上都涂了厚重的奶油色的颜料，作为各种颜色的起始，让画面变得温暖，使单纯的黑白线条变得柔和。甚至脸部的淡绿色也给轮廓线增添了一分生动。因此，这幅充满二元对立的图画最终变成了一段有些枯燥的绘画性的和弦。

贝克曼在他阿姆斯特丹罗肯街 85 号的工作室中苦苦坚持，无疑，他既想强调自己的存在，又希望突出他的离群索居。他渴望在自己与那些野蛮的政府爪牙之间竖起一道屏障，让他们威胁不到自己的生活与艺术。同样，他也想（或者说不得不）与少数敢于同他来往的人和几个好朋友保持联系。他必须行动敏捷，他必须昭示心灵的存在，但他也必须常怀耐心。面对这一切，贝克曼寻到一人将这些矛盾全部消解，这个人便是他自己。

第 79 页
黑衣自画像
Self-Portrait in Black
1944 年
布面油彩，95 cm × 60 cm
慕尼黑，现代绘画陈列馆

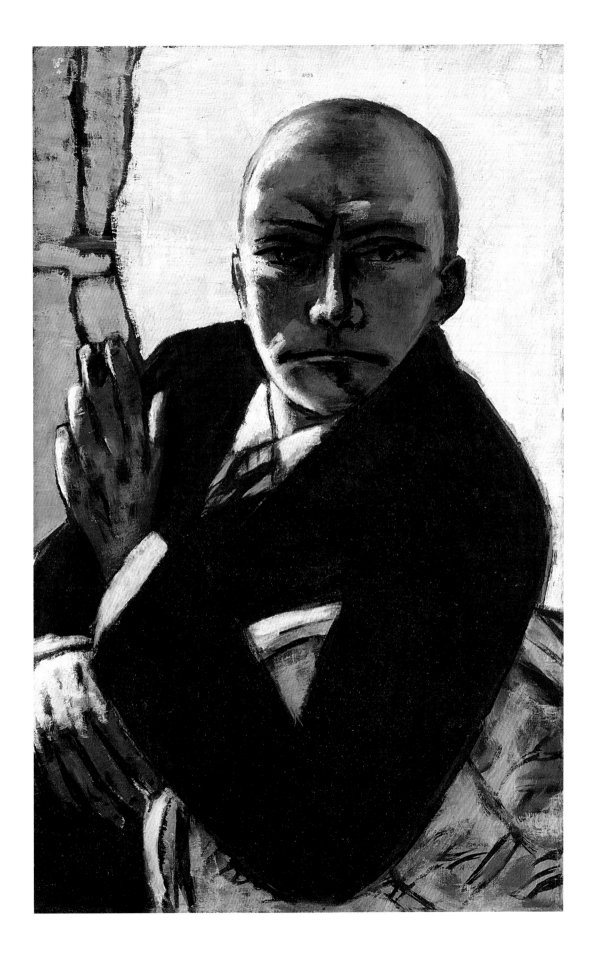

迭戈·里维拉
自画像，1949 年

1886 年生于瓜纳华托
1957 年卒于墨西哥城

在献给女儿的马蹄莲画作前的里维拉
约 1950 年
摄影：吉利尔莫·萨莫拉
墨西哥城，拉斐尔·克罗内尔收藏馆

我想成为一个宣传者。句号。

——迭戈·里维拉，1932 年

第 81 页
自画像
Self-Portrait
1949 年
布面蛋彩，31.1 cm × 25.1 cm
休斯敦，伯特·B.霍姆斯收藏

这个面对着我们的男人其貌不扬。但是说别人"长得好看"到底是什么意思呢？是说他们长相端正，少见地将优雅的五官汇集在一张脸上，生气勃勃，又有性吸引力吗？真正的好看难道不该有着生活的证据与受苦的痕迹吗？对此，我们会用其他词语来描述：性格、尊严、魅力……不，青春已逝的迭戈·里维拉不是古典意义上好看的人，他在画作中作为年轻人出现就不好看，更不要说在这张作于 1949 年的自画像中了。但他的确有种魅力，既让他拥有权威，又使他讨人喜欢，而且是受到女人的喜欢。

他风格独特，是 20 世纪的重要艺术家之一、政治绘画的先驱、人民解放斗争与共产主义革命的激进分子，有着沸腾的自由灵魂，在私下里又是一个怪人。里维拉对此很清楚。他明显知道自己有着厌战情绪，知道自己已经精疲力竭。他充满怀疑、无比疲惫地望着自己的映像，看到了时光对他的摧残。

他肩膀下垂，头发齐整，皮肤松弛、皱纹纵横的脸几乎直冲画面之外。他警觉地挑起眉毛，眼皮似乎很重。而嘴唇则流露出微不可察的情绪。里维拉之所以肩膀下垂而非耸起，与画中明亮而有几分繁杂的背景有关。背景中表现了大量墨西哥"当地生活"的生动细节。

里维拉的生活、爱情与工作都充满了矛盾：流亡美国时，他接受了"阶级敌人"洛克菲勒家族的委托，之后又大胆地对洛克菲勒加以批判；他是墨西哥共产党的领导人物之一，却在 1929 年被开除党籍，只因他支持托洛茨基，反对斯大林。他是一个几乎可以为任何事激情四射的人，但却不能马上陷入狂热；他不忠于任何人或原则，之后却又忠实地回归这些人与事。他激情洋溢的生活呼应了他对艺术的心驰神往。他的艺术矛盾地在不同流行风格中游移，只能通过描绘民俗的繁荣景象来限制作品的内容。

他访问欧洲，在意大利研究了乔托的湿壁画，在巴黎学习了毕加索的立体主义与莫迪里阿尼的修长人体。之后，在 1921 年，他回到了祖国墨西哥，将解放政治与解放艺术相结合。自此开始，他的艺术走向开始被两条准则左右：一、艺术绝非没有偏见，必须成为适合于共产主义战争的武器；二、艺术的语言必须是人民的语言，必须通过图像来教育人民如何表达与观看。对此最重要的媒介便是历史叙事壁画。壁画要在公共建筑中，集纪念性与启发性于一体，来教育、鼓励与娱乐人民。迭戈·里维拉投身于这一任务之中，却同时也逐渐认识到了宣传效果与真实性的局限。

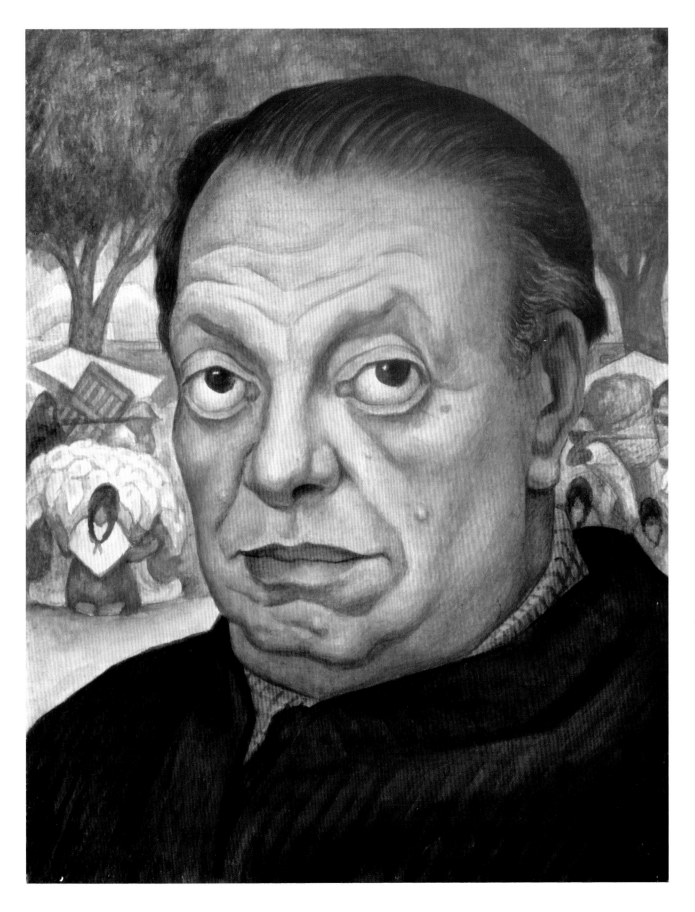

萨尔瓦多·达利

达利，裸体，沉迷于思考五个原子化的常规物体，莱奥纳多的"丽达"幻化成加拉的面孔，突然从中出现，约 1954 年

1904 年生于菲格拉斯
1989 年卒于菲格拉斯

我的神秘主义不仅是宗教性的，还是原子能的和致幻的。

——萨尔瓦多·达利，1973 年

第 83 页
达利，裸体，沉迷于思考五个原子化的常规物体，莱奥纳多的"丽达"幻化成加拉的面孔，突然从中出现
Dalí, Nude, Entranced in the Contemplation of Five Regular Bodies Metamorphosed in Corpuscles, in which Suddenly Appears Leonardo's "Leda", Chromosomatised by the face of Gala
约 1954 年，布面油彩，61 cm × 46 cm
私人收藏

说到光怪陆离的幻想和奇异的自我展示，没有哪个 20 世纪的画家能比得上他；论及绝对的创意，没有哪个艺术家能在疯狂程度与思想观念上与他媲美。更没有人能像他一样以热烈完美的技术来达到这些标准。这些都为他，萨尔瓦多·达利，带来了巨大的商业成功，也让他自 1940 年起在美国的 8 年时光中收获了国际艺术市场的疯狂追捧。数十年来，达利都是个时髦人物。但他无法永远拥有严肃艺术爱好者的欣赏，遑论同情。今天，他虽然仍被视作天才，在法国-西班牙超现实主义的历史中享有卓越不可动摇的地位，但人们对他在美学与艺术方面的重要性仍无定论。

他于 1954 年前后创作了这张自画像，那是他最身显名扬的时期。画中同时出现了许多元素，但其中两个重要元素决定了整幅画的构想。首先是由艺术家本人在 20 世纪 30 年代冠名的"偏执狂批判法"（paranoid-critical method）：运用生理效果与暗示性的空间幻象来制造"彼此颠覆"的"双重图像"。因而，画中这位留着标志性胡须的裸男同时跪在沙滩的上面和下面，银光闪闪的平静水面落在他的大腿上。他在狂喜中向上望去，手撑着水面，投下一片影子，好像水面是一块金属板。画面中充满了大与小、远与近的交替。达利的家乡在卡达克斯附近的里加特港，那里的山和画中沙滩上的石块一样有种幻景般的锐利感。西格蒙德·弗洛伊德在解读梦境与神经症时（达利曾对他的理论进行过认真研究），将此种现实中的变化理解为一种感知原则，潜意识中聚积的恐惧会使用它们令人不安的力量全力抵抗理性意识的遏制。

另一重要元素也与这幅自画像息息相关，他本人称之为"宗教原子能神秘主义"（religious-nuclear mysticism）。1945 年 8 月 6 日原子弹爆炸之后，这位狂喜的加泰罗尼亚人开始认为上帝可以被视作最小原子或力量的同时爆炸，这样，人们便能够以一种全新的图像形式，通过各种灾难认识现代世界。一只平淡无奇的睡犬上方飘浮着一组原子的模型，仿佛幻觉一般，那正是内在世界原则的神秘景象。

而在旧世界炸成碎片的圆顶下，在原子力之中，是一张女人面孔的碎片（我们可以认出那是达利的情人、缪斯与代理人加拉），这些碎片既相互排斥，又相互吸引。跪在地上的裸男正在向他的宇宙致敬，这宇宙由他创造，在谵妄与情欲的狂喜中与他融为一体。

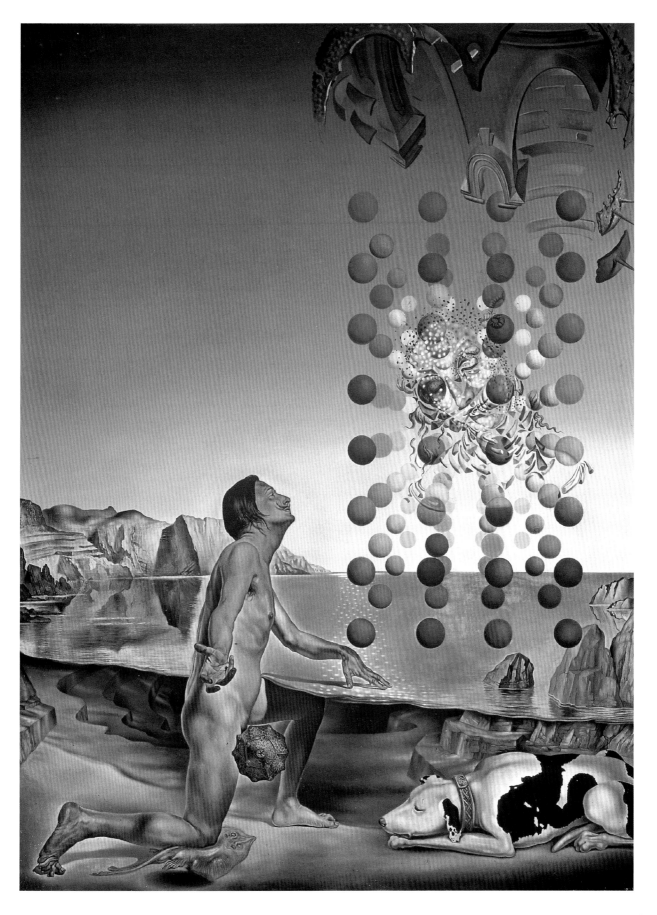

卢西安·弗洛伊德

有两个孩子的映像（自画像），1965 年

1922 年生于柏林
2011 年卒于伦敦

画家卢西安·弗洛伊德沉默寡言、为人低调、不接受采访，且痛恨别人看着他作画。他是西格蒙德·弗洛伊德（1856—1939 年）的孙子，生于柏林，于 1933 年迁至伦敦，1939 年入英国籍，在这个第二故乡深居简出地做着"视觉工作"。他的中心主题始终是人体、裸体人物、没有感情且不做作的赤裸形象，原原本本，毫无保留。

他大多数的描绘对象都来自身边熟悉的环境，包括家人、朋友和艺术家同行。他通过绘画来探寻身体的质感。他认为身体平等地将精神与世界具象化，而他则尽可能地避免象征表现，追求以直接的方式将其再现。毋庸置疑，他继承的是 19 世纪伟大的"现实主义"传统。当然，人们也常常将他与他著名的祖父相比较。据说，这两个弗洛伊德都让他们的对象躺在沙发上，也就是说，一个弗洛伊德试图冲破对压抑的抵抗来从精神分析的层面理解情绪的真正原因，而另一个弗洛伊德则从艺术的角度出发，解读裸露肌肤之下隐藏的内在，也包括他自己的内在。又据说，他们像两位方法手段皆不相同的侦探，寻找着那只能显露在生物表面的东西。

但西格蒙德从症状层面来解读无意识状态，而卢西安则止于血肉的表象。他以观察疲惫不堪、失去活力的身体为重，皮肤就是他的标准，通过皮肤，他可以研究或描绘（而非评判）一个人的情绪状态或人生故事，抑或是生活中迷茫、疲惫的状态。皮肤分隔了身体与人生故事。因此，弗洛伊德成了描绘苍白肌肤的专家，他笔下的肌肤在下垂的胸脯上、肥胖的身体上、随意叉开的双腿上或是发炎的眼皮上，上面经常长着黄褐斑，血管隐现。他的对象常常是睡着的，好像病了，甚至像是快要死了。而当看向画外的观者时，他们也对自己的悲伤不加掩饰。

弗洛伊德画自画像时，也就是当他一边看着镜子中的自己一边绘画时，他也会将对被他人盯着看的厌恶转向镜中的自己。对他而言，似乎连一面镜子都多余。因此，在观看这张 1965 年的自画像时，我们必须将镜子本身考虑在内。镜面是倾斜的，使观者从下向上看，并且让观众得以看到画家本人的眼神。他望向自己的眼神痛苦而乖戾，与其说是居高临下，倒不如说更显出一分沮丧。我们向上望着单调无趣的天花板，看到弗洛伊德的嘴角、鼻孔、眼眶被刻画得既精准又扭曲。他也正看向我们，目光犹如斑驳暗淡的天花板，抑或是散发出空虚寒光的灯罩，呆滞却锐利。只有背景中在地上的两个孩子与镜子的映像处在不同的平面，轻松地注视着这一切。弗洛伊德给了孩子们观看的特权。

第 85 页
有两个孩子的映像（自画像）
Reflection with Two Children (Self-Portrait)
1965 年
布面油彩，91 cm×91 cm
马德里，提森-博内米萨博物馆

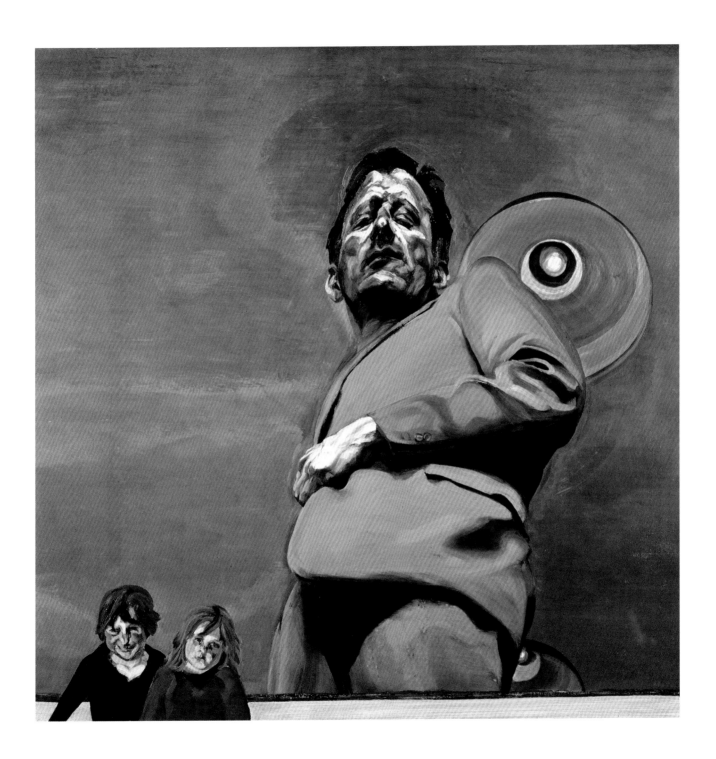

安迪·沃霍尔
自画像，1967 年

1928 年生于匹兹堡
1987 年卒于纽约

……你只需要看我的画的表面……
这就是我。表面之后空无一物。

——安迪·沃霍尔，1967 年

20 世纪后半叶，安迪·沃霍尔是作为"表演者"的艺术家的最佳例证，将许多专业性工作（如画家、版画家、摄影师、电影导演、广告设计师）与图像角色（如图像偶像、崇拜的集合体、行走的广告、派对常客）加以结合。他带着些许真诚，些许装模作样的天真，将推广媒体事件变作他艺术生涯中的一项事业。

对沃霍尔而言，对消费与神话的审美化开启了这种对魅力的兴趣，这种兴趣看似没有批判性，让人放下戒备，但绝非只是一种愤世嫉俗。（在这里，消费指的是将安适幸福标准化与商品化，而神话指一切通过无处不在的技术图像来影响视觉世界与公众欲望的东西。）于是，"媒体消费"也成了沃霍尔的艺术中重要的一部分。他的个人神话使他成为一类人的化身并具有很高的辨识度，这对他尤为重要。的确，在他之前，没有哪位艺术家懂得如何全面利用照片和影像技术来彰显个人的存在与影响，就连达利也做不到。

这张 1967 年的自画像属于一个丝网印刷系列，有 14 种颜色变化。这些图像都以 4 种丝网版画的方式制作而成，或作为单张的作品，或拼接在一起。它们的图像原理都是相同的：通过 4 个漏印版叠印，使原本的照片变为一种由醒目颜色叠加的偏振图。这一过程造就了典型的"沃霍尔商标"，力图通过类似绘画的大尺寸形式来达到宏伟的效果。还有一种中间形式是将自由色域绘画与平凡琐碎的图像结合。对于这张 1967 年的自画像而言，这意味着沃霍尔将这种中间形式用在了他自己的图像上，并配以一种模式化的姿势。沃霍尔做出沉思者的姿势（或者说，是技术性的光影效果让我们感到这很"沃霍尔"），他的脸一半在阴影中，而在另一侧，我们可以看出他正用分开的手指托着下巴，嘴唇紧闭。沃霍尔正冷淡地看着我们，"冷淡"如这幅作品的整体色调。他就像一个知识分子或者故作沉思状的电影明星。如果这里面有任何情感的深度，那这种深度只可能存在于对他自身表象的媒介映射之中。

对于沃霍尔而言，一切可见的东西都是表面的现象。但是，即便是相机或是丝网印刷效果也仍然可以呈现深刻的反思。沃霍尔十分乐于接受这种反思，即便它不是他原初的目的。每一道影子，每一次摄影曝光，每一个模糊的边缘，都可以看作是对死亡的暗示。沃霍尔在早年曾有这样的反思，但后来却将其视作多余的思想而摒弃了。这幅 1967 年的作品向我们证明，如果不沉思或缄默，即便是超级巨星（或者说尤其是超级巨星）也无法驾驭这样肤浅的姿势。

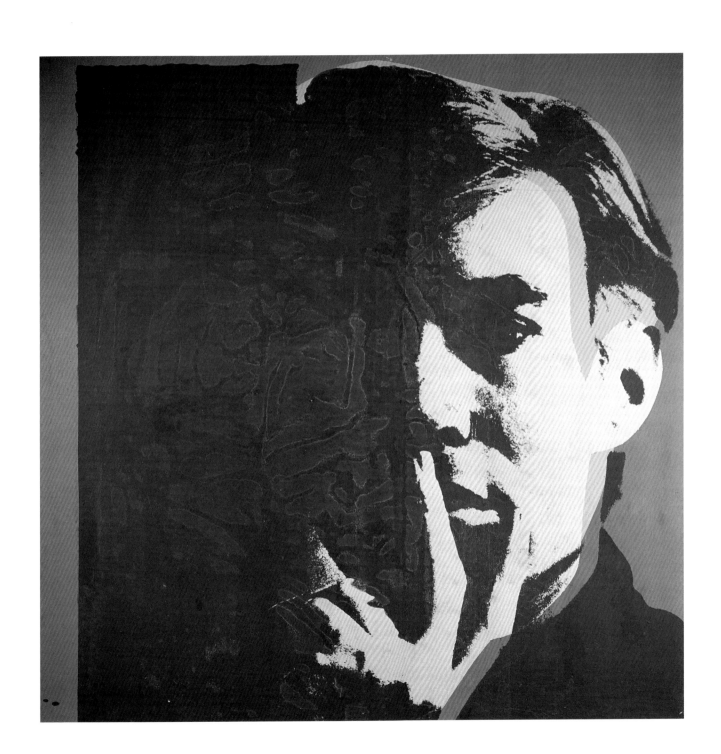

弗朗西斯·培根
自画像，1973 年

1909 年生于都柏林
1992 年卒于马德里

我画了很多自画像，因为我周围的人都像苍蝇一样死去了，除了自己，我无人可画。

——弗朗西斯·培根，采访，
约 1973 年

第 89 页
自画像
Self-Portrait
1973 年
布面油彩，198 cm × 147.5 cm
私人收藏

20 世纪的自画像为了追求新颖与原创，必须一次又一次地超越过去的典范。但在这一过程中，这些典范又以变形的形式一次又一次地复苏。

弗朗西斯·培根的自画像数量巨大，角度广泛，它们绝非仅受到毕加索与 19 世纪实验摄影（埃德沃德·迈布里奇）的影响，还从伦勃朗的运动形体或委拉斯凯兹和戈雅的现实主义中获得了养分。培根是现代主义的代表人物，他完全从当时刚刚诞生的存在主义精神中汲取灵感，创作出自己的图像，自己作为一个人类的图像。他作品的灵感来自，或者说困扰于，对形而上目标（上帝、理念、和谐）以及文明基本价值（人性、进步、正义）的深切怀疑。在许多采访中，他一次次带着讽刺的鄙夷痛斥世界的无意义。但他却有自己的人生目的，并为之充满激情地创作。这是介于恐惧与欲望之间的时刻，令生命本身陷入迷醉。他的自画像隐隐地暗示着忏悔，总是激发各种关于意义与目的的疑问，正是这些自画像一次又一次地在这种语境之中得到验证。问题总是一个：是否可以对腐朽的现代人精神进行视觉捕捉？培根的回答是肯定的，但不能单单以说明的方式表现个性。我们此处的例子是一幅作于 1973 年的自画像，它清楚地展现了培根的方式。

艺术家正坐在一个空房间中。但他并没有正常地坐着，而是扭曲着身体，仿佛受到折磨一般。就连传统的托耐特曲木椅也好似一个肢刑架，似乎坐在上面的每一刻都痛苦难耐。他的脸也是扭曲的，脸上的色彩四下逃逸：骨骼结构消融于大片污渍，头发、嘴巴、眼睛全都不受控制。画中的细节（运动鞋和手表）无比清晰地呈现在我们眼前。纵使中间的人物狰狞可怕、画面充满戏剧性、其二维性令人想起舞台的平面道具，墙上连着纵向电线的电灯开关仍然格外写实。尖对弧，僵对柔，这些双重感受都吸引着我们的目光，既吸引，又排斥，像是勾勒出驱动力与离心力的边界。诚然，身体、空间与表面在那里，但只有令人痛苦的生硬，或者是更令人痛苦的互相穿透。在前景的左侧，平行斜线纹的地板上有一块镶嵌图案，那是一摞散落的纸，有着和地板一样的线条，有些上面写了字，有些印了字。这些纸张不再被限定于画面之中了。

在这幅画中，弗朗西斯·培根个人的样貌几乎分辨不出，至少从表面看如此。但他的内心世界已然呈现在我们眼前，象征着不羁的生命力受到束缚和它的爆发。培根的心理状态因而成了现代生存感受的写照。每个人都能联想到自己相似的经历与困兽之苦的体验。这正是培根想要表达的。画中的培根希望能被看穿内心，希望能放弃对与人分享和交流的抵抗。

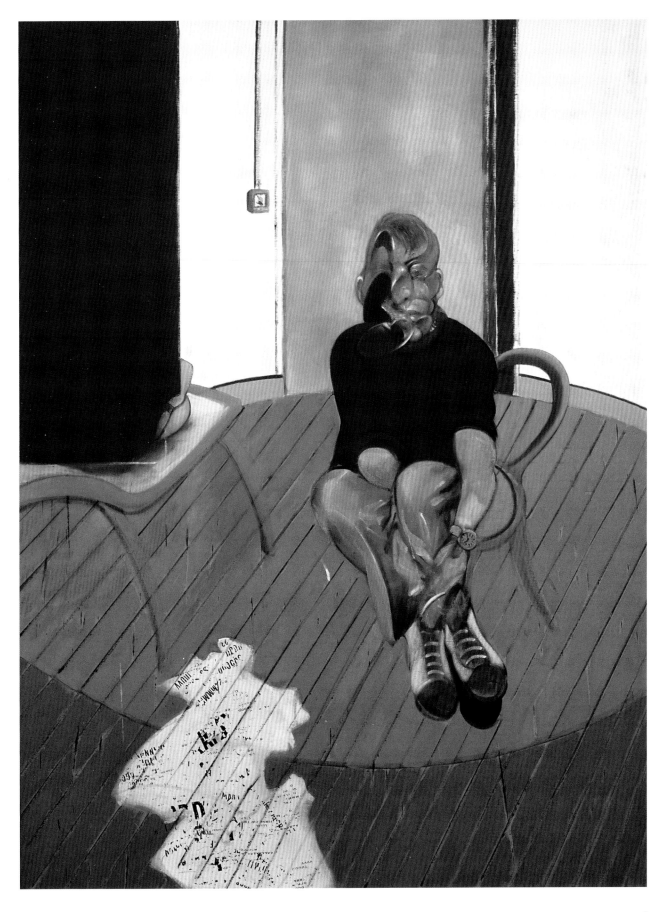

大卫·霍克尼
蓝吉他自画像，1977 年

1937 年生于布拉德福德

我觉得我还算了解自己。我觉得人首先需要有更多独处的时间来了解自己……

——大卫·霍克尼，马尔科·利文斯顿采访，约 1980 年

第 91 页
蓝吉他自画像
Self-Portrait with Blue Guitar
1977 年
布面油彩，152.4 cm × 182.8 cm
维也纳，现代艺术博物馆
路德维希基金会

20 世纪末的艺术家不再仅以拒绝评述与自我表现为标志，也不再只是内在的先驱。有时，他们仍然会以完全传统的方式表现来自文艺复兴时期的"渊博画家"的理念，这些受过教育的解读者出于对知识与思想纯粹的愉悦而解释自己在做的事情。

英国人大卫·霍克尼是一位画家、平面设计师、绘图师、摄影师、作者和教师。他和许多绘画的知识分子一样，会通过语言和图像对自己和自己的作品加以解释，虽然他有时候也会像安迪·沃霍尔那样，假装自己"就那样"便画成了画。他清楚地知道一件艺术作品总是依托于其他或古代或现代的艺术作品，所谓革新并不只是有意与历史传承背道而驰。

霍克尼的高明之处正在于他通过模仿或引用，以轻松的笔触展现其艺术的传承与脉络。这种看似简单，实则有着很强的反思性且转向亲切而卓越的"随和感"让他成了英国波普艺术大师中的领军人物之一。

霍克尼的《蓝吉他自画像》作于 1977 年。但是画面中哪里有吉他呢？又怎么能说是蓝色呢？乍看之下，我们会为画面中互不相关的元素与主题惊异不已。艺术家穿着一件时髦的条纹套头衫，正坐在工作室的桌子旁画画。他周围是各种物品与形状。桌子好似由仿大理石合成材料制成，椅子的线条虽简洁，但投影和透视却都和画面不"搭"。地上的地毯虽然有着简单的装饰图案，却没有丝毫质感。

后面墙上的建筑图形和飘浮在房间中的各种标志以几何形式塑造了整幅作品的构图。抽象风格的窗台上放着一个毕加索风格的胸像，它前面"挂"着一截奇怪的栅格。一切都轻盈地飘浮着，有些仅寥寥勾勒，有些则画出了部分细节。形式方面的混搭也十分有趣：有的地方好似建筑师办公室，流露出清冷的气息，而有的地方又借鉴了时尚设计的元素。霍克尼将自己的形象塑造得更为具体，让观者清楚地看到他正埋头工作。他身边的花瓶里插着几枝郁金香，既与其他物品的人为塑形的风格统一，又能让人想到静物画。桌上的颜料罐介于二维与三维之间，蓝色窗帘边沿则遵循了巴洛克风格的错视画原则，完全立体，比画中其他东西都更有质感，将前景的空间与画面中的空间区别开来。

相较于描绘物体，这幅蒙太奇式的作品更重视表现符号及其界限，从而突出了艺术家的位置——霍克尼在一切可见之物的中心，是他的创造力调和了对图像的最初构想（吉他）与现实的原则（窗帘）。虽然艺术家无法仅凭一己之力规定现实应当如何被观看与思考，但他仍是其中的重要因素。因此，虽然霍克尼笔下的吉他还只有一个轮廓，没有上色，但它的颜色其实已经出现在窗帘中了，观者必须能够在心中对之加以想象。

阿尔伯特·厄伦
持调色板的自画像，1984 年

1954 年生于克雷菲尔德

艺术的一切伤痛与痛苦都来源于半
心半意想要杀死艺术以赋予其正当
性的尝试。

——阿尔伯特·厄伦，1986 年

第 93 页
持调色板的自画像
Self-Portrait with Palette
1984 年
布面油彩，180 cm×180 cm
私人收藏

事实上，单就主题与画面构思而言，阿尔伯特·厄伦的《持调色板的自画像》是一幅非常传统的自画像。画家以四分之三侧面的半身像的形式呈现在画面中，思考着下一步动作。他手中拿着调色板和画笔，而臂弯中则戏剧性地夹着一个头骨，象征着对"生存还是毁灭"这一问题的深度论证。因此，画中留着直发分头和小胡子的男人眼神迷离，沉浸在了自己的使命与世界当中，聆听着内心的声音。他身穿一件大方格工装衬衫，好像百年前也将死者的头颅作为职业象征的阿诺德·勃克林（1827—1901年）一般。帷幔在过去是一种对彼岸的象征，帷幔的拉绳拢起布褶，直接指向了调色板。道路向画面一边和后方的黑暗房间中延展：画家是站在可见与不可见之间的魔术师。

自然，今天不会有任何观众真正认为这幅 1984 年的作品是艺术家的自我解释，更不会从传统的角度加以解读。一旦有人这样做，就会落入讽刺的陷阱。这幅"自画像"着眼于艺术商业对解读的喧哗与骚动，任何解读的尝试都变得十分滑稽可笑。但这正是这幅画的真正意图所在，厄伦通过这幅画来迷惑所有解读者，搅乱解读本身。

事实上，要想避免这种空谈的困境一点都不难，只需要忠于图像中显而易见的东西就行了。从一个艺术爱好者的角度出发，而不要将自己看得太重要。

这幅画与画中的人物都比真人大，这对于一幅半身画像来说十分荒谬，它更像一幅竞选海报或电影宣传画。事实上，帷幔使人联想起影院和其中的感伤情调。帷幔的橘黄色，辅以脏兮兮的灰色，仿佛有彩灯从底部将它照亮。一个白线勾勒的鬼魅般的笼子飘浮在人物与帷幔之间，厄伦故意将它画得十分笨拙，让它显得有些不自然。这是引用之引用（"囚于想象"？）：弗朗西斯·培根、西格玛·波尔克、安塞姆·基弗和大卫·萨利都以各自的方式使用过这样的符号。

但厄伦要嘲弄这种构思。他既想嘲弄传统英雄人物的沉闷的博物馆文化，又想含蓄地讽刺同代人早年成名。厄伦首先考虑到的是效果，他试图在自己身上运用一切艺术的效果。然而在这一过程中，材料愈发显示出强烈的冲击力，颜料的实质尤其使人震惊。颜料中的不协调只会让那些试图在丑陋中找寻别样美感而非意义的人感到痛苦。这正是他们面对发光标识、漫画、技术设计、文明残遗，以及循规蹈矩的衣着时会做的事情。然而，厄伦不仅讽刺，还十分机智。在调色板上靠近他胡萝卜般手指的位置，有两块蛋黄色的色块。在画面的其他地方都看不到这种黄色。如此一来，着色便成了玩弄关系与自我价值的手段。毕竟，色与形之中的愉悦本身是无法表现讽刺的。

A. Oehler 84

格哈德·里希特
德累斯顿宫廷礼拜堂，2000 年

1932 年生于德累斯顿

我总是希望能够画出优秀的画像，但这已经不可能了。现在我更关心如何画出美丽的图像。

——格哈德·里希特，1995 年

第 95 页
德累斯顿宫廷礼拜堂
Court Chapel, Dresden
2000 年
布面油彩，80 cm×93 cm
纽约，现代艺术博物馆
小唐纳德·L.布莱恩特承诺赠予

我们对这幅画的第一印象可能是一张外行照的、褪了色的失焦照片。如果我们不能马上看出这不是一张照片，而是一幅典型的"格哈德·里希特"风格绘画，我们便一定会感到困惑不已，不知道这张乏味、构图欠佳、严重失焦的大幅废片好在哪里。

然而，艺术性的模糊作为里希特的绘画观念，已然成了一种有辨识性的风格标志。自 1962 年以来，里希特已建立起一个巨大的影像与图像素材收藏库。对里希特这位在国际上最著名的当代德国艺术家而言，这一系列收藏成了其艺术的基础。虽然将摄影转译为绘画只是他创作中的一部分，但这一直都是他的艺术创作中具有代表性的一部分。观者可以从这幅画中得到哪些直接信息？又需要多少对理解图像的必要知识？还有一点必须说明，如果我们不从外部信息得知画中较矮的一人是艺术家本人，我们就会更依赖于画作，并且只依赖于画作。画中的两个男人将大衣的领子竖起，呼应了画面寒冷的色调，说明这幅画记录了当时的现实场景。巨大的木门占据了比门前的两个人更大的空间。具有苍白而模糊的亮度的笑脸凝固在画面中，带着一分肌肤的颜色，让人们想起"原始图像"在彩色胶片中的样子。

这是褪色的回忆吗？绘画是否进一步加深了摄影中的模糊？绘画这种形式总是遗忘表象，同时又使其在画中不朽。这便是绘画给人的印象，据此我们可以看到绘画创作的过程。投影机将彩色幻灯片投到屏幕上，从而将其放大。接着，里希特用画笔与颜料将图像描绘下来并加以调整。最后，趁着颜料还没干，他会用一支宽头长毛刷轻轻地将画面虚化。

因此，画中的元素都被精心融合，战壕风衣的灰色融进了大门的橡木棕之中。两位戴眼镜的老人露出的笑容的清晰度与门板的轮廓不相上下。一切都是绘画。画中的一切都被公正地对待，没有哪处"失焦"。正如里希特多次强调过的，绘画不能失焦。

在里希特身边的是他的老朋友，艺术史家本杰明·H. D. 布赫洛。2000 年，两位老友去往前东德，还探访了里希特的出生地德累斯顿，他们在那里留下了这张站在门前的照片。所以，这幅画是一幅"友谊之作"（斯蒂芬·格鲁勒特，2005 年）和一种纪念品吗？还是一幅艺术家的自画像？里希特通过媒介的转换，模糊了传统学科的界限。虽然他坚持绘画是一种媒介，但他却几乎不给予任何主题以特权。一切绘画都是一种自画像，否则它便不再是绘画。

© 2023 TASCHEN GmbH
Hohenzollernring 53, D–50672 Köln
www.taschen.com

Original edition: © 2008 TASCHEN GmbH
Printed in China
ISBN: 978-7-5356-9844-5

本书中文简体版权归属于银杏树下（北京）图书有限责任公司
著作权合同登记号：图字 18-2021-121
本书由 TASCHEN 出版社授权银杏树下（北京）图书有限责任公司独家代理出版
未经许可，不得以任何方式复制或者抄袭本书部分或全部内容
版权所有，侵权必究

图书在版编目（CIP）数据

自画像 /（德）恩斯特·勒贝尔著；（德）诺伯特·沃尔夫编；许逸帆译. —— 长沙：湖南美术出版社，2023.3
ISBN 978-7-5356-9844-5

Ⅰ.①自… Ⅱ.①恩…②诺…③许… Ⅲ.①肖像画－绘画研究 Ⅳ.①J211.25

中国版本图书馆CIP数据核字(2022)第128620号

自画像
ZIHUAXIANG

出版人：黄啸
译　者：许逸帆
出版统筹：吴兴元
责任编辑：王管坤
营销推广：ONEBOOK
出版发行：湖南美术出版社　后浪出版公司
　　　　　（长沙市东二环一段622号）
字　数：79千字
开　本：889 × 1194　1/16
版　次：2023年3月第1版
书　号：ISBN 978-7-5356-9844-5

著　者：［德］恩斯特·勒贝尔（Ernst Rebel）
编　者：［德］诺伯特·沃尔夫（Norbert Wolf）
选题策划：后浪出版公司
编辑统筹：蒋天飞
特约编辑：王凌霄
装帧设计：墨白空间·张静涵
印　刷：勤达印刷集团有限公司

印　张：6
印　次：2023年3月第1次印刷
定　价：135.00元

读者服务：reader@hinabook.com 188-1142-1266
直销服务：buy@hinabook.com 133-6657-3072
投稿服务：onebook@hinabook.com 133-6631-2326
网上订购：https://hinabook.tmall.com/（天猫官方直营店）

后浪出版咨询（北京）有限责任公司
投诉信箱：copyright@hinabook.com　fawu@hinabook.com
本书若有印装质量问题，请与本公司联系调换，电话：010-64072833

第 1 页
卡斯帕·大卫·弗雷德里希
自画像
Self-Portrait
约 1810 年，纸上粉笔，22.9 cm × 18.2 cm
柏林国家博物馆，版画和绘画陈列馆

第 2 页
扬·凡·艾克
男子肖像（自画像）
Portrait of a Man (Self-Portrait)
1433 年，木板油彩，26 cm × 19 cm
（原始画框尺寸）
伦敦，国家美术馆

第 4 页
爱德华·霍普
自画像
Self-Portrait
1925—1930 年，布面油彩，63.8 cm × 51.4 cm
纽约，惠特尼美国艺术博物馆
约瑟芬·N. 霍普遗赠